颜体

集字

创作指南

颜勤礼碑

卢中南 主编

CNS
PUBLISHING & MEDIA 湖南美术出版社

全国百佳图书出版单位

图书在版编目（CIP）数据

颜体集字创作指南. 颜勤礼碑 / 卢中南主编. —长沙：湖南美术出版社，2016.12

（集字创作指南）

ISBN 978-7-5356-7948-2

Ⅰ. ①颜… Ⅱ. ①卢… Ⅲ. ①楷书–碑帖–中国–唐代

Ⅳ. ①J292.33

中国版本图书馆 CIP 数据核字(2016)第 326562 号

Yan Ti Jizi Chuangzuo Zhinan　Yan Qinli Bei

颜体集字创作指南　颜勤礼碑

出 版 人：黄　啸

主　　编：卢中南

编　　委：陈　麟　倪丽华　汪　仕
　　　　　秦　丹　齐　飞　王晓桥

责任编辑：彭　英

装帧设计：张楚维

出版发行：湖南美术出版社
　　　　　（长沙市东二环一段 622 号）

经　　销：全国新华书店

印　　刷：成都祥华印务有限责任公司
　　　　　（成都市郫都区现代工业港南片区华港路 19 号）

开　　本：787×1092　　1/12

印　　张：7

版　　次：2016 年 12 月第 1 版

印　　次：2020 年 1 月第 5 次印刷

书　　号：ISBN 978-7-5356-7948-2

定　　价：20.00 元

出版说明

　　"朝临石门铭，暮写二十品。辛苦集为联，夜夜泪湿枕。"近代书法大家于右任先生的这首诗既指出了"集字"在书法学习中所起到的从"临摹"到"创作"的重要过渡作用，又道出了前人为"集字难"所苦的辛酸经历。虽然集字不易，但时至今日它仍是公认的最有效的书法学习方法。因此，我们为广大书法学习者、书法培训班学员以及书法水平等级考试或书法展赛的参与者编写了这套实用性极强的"集字创作指南"丛书。

　　本丛书选取了书法学习中最常见的八种经典碑帖，各成一册，借助先进的数位图像技术，由专家对选字笔画进行精心润饰后组成一幅幅完整的书法作品。对于作品中有而所选碑帖中没有的字，以同一书家其他碑帖中风格相近的字代替；如未找到风格相近的字，则用所选碑帖中出现的笔画偏旁拼合成字，并力求与原帖风格保持统一。内容上，每册集字创作指南均涵盖二字、四字、十字、十四字、二十字、二十八字和四十字作品，其幅式涉及横披、斗方、中堂、条幅、对联、扇面等基本形式，以期在最大程度上满足读者们多样化、差异化的书法创作需求。

　　希望本丛书能够对您的书法学习有所助益！

<div align="right">

编　者

2016 年 12 月

</div>

目　录

书法作品的常见幅式

横披

　　横披又叫"横幅"，一般指宽度是长度的两倍或两倍以上的横式作品。字数不多时，从右到左写成一行，字距略小于左右两边的空白。字数较多时竖写成行，各行从右写到左。常用于书房或厅堂侧的布置。

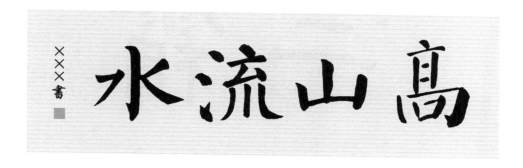

斗方

　　斗方是指长宽尺寸相等或相近的作品形式。斗方四周留白大致相同，落款位于正文左边，款识上下不宜与正文平齐，以避免形式呆板。

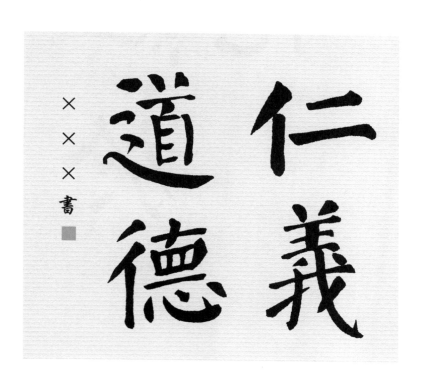

中堂

　　中堂是尺幅较大的竖式作品,长度通常接近宽度的两倍,常以整张宣纸(四尺或三尺)写成,多悬挂于厅堂正中。

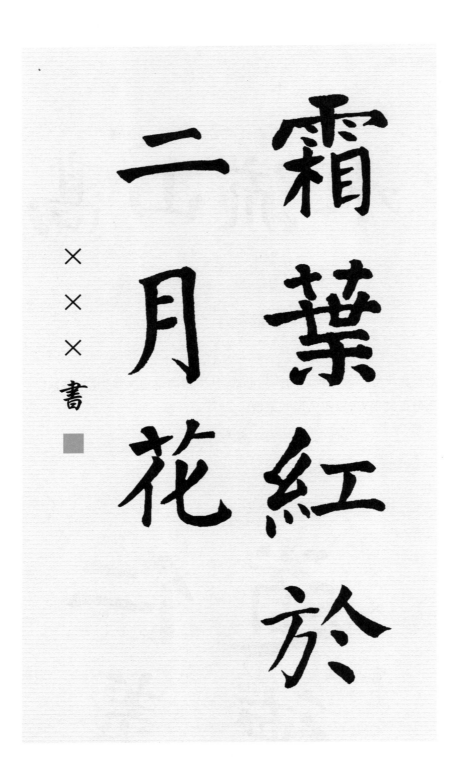

条幅

　　条幅是宽度不及中堂的竖式作品，长度是宽度的两倍以上，以四倍于宽度的最为常见，通常以整张宣纸竖向对裁而成。条幅适用面最广，一般斋、堂、馆、店皆可悬挂。

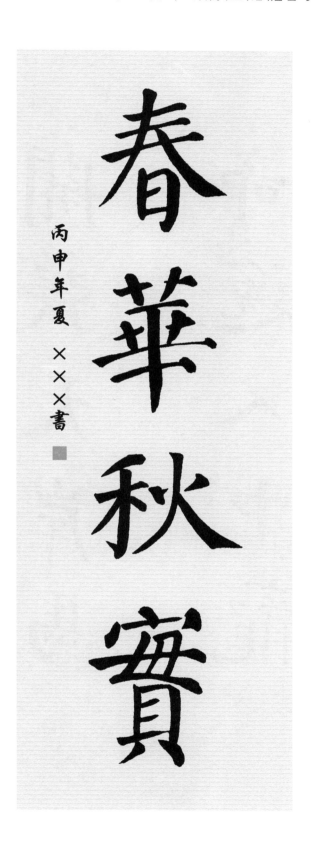

对联

对联又叫"楹联",是用两张相同的条幅书写一组对偶语句所组成的书法作品形式。上联居右,下联居左。字数不多的对联,单行居中竖写。布局要求左右对称,天地对齐,上下承接,相互对比,左右呼应,高低齐平。上款写在上联右边,位置较高;下款写在下联左边,位置稍低。只落单款时,则写在下联左边中间偏上的位置。对联多悬挂于中堂两边。

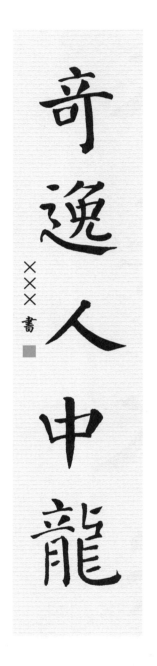
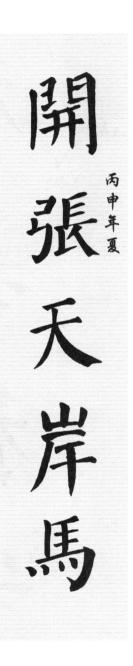

扇面

扇面可分为团扇扇面和折扇扇面。

团扇扇面的形状多为圆形其作品可随形写成圆形,也可写成方形,或半方半圆,其布白变化丰富,形式多种多样。

折扇扇面形状上宽下窄,有弧线,有直线,形式多样。可利用扇面宽度,由右到左写2至4字;也可采用长行与短行相间,每两行留出半行空白的方式,写较多的字,在参差变化中,写出整齐均衡之美;还可以在上端每行书写二字,下面留大片空白,最后落一行或几行较长的款,来打破平衡,以求参差变化。

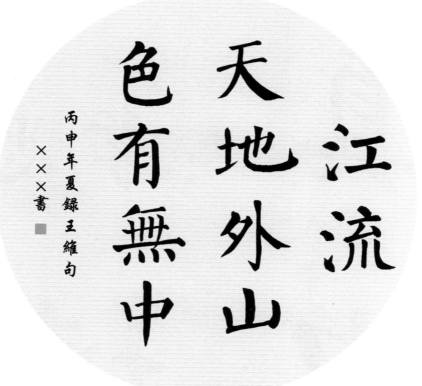

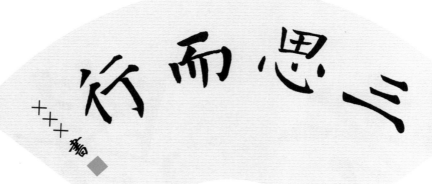

二字作品

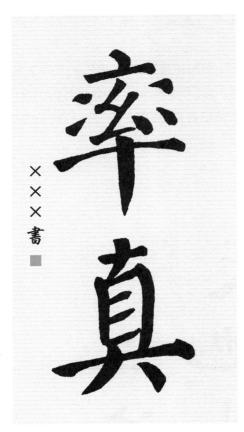

中堂

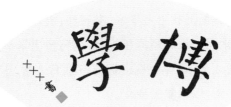

扇面

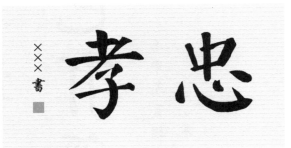

横披

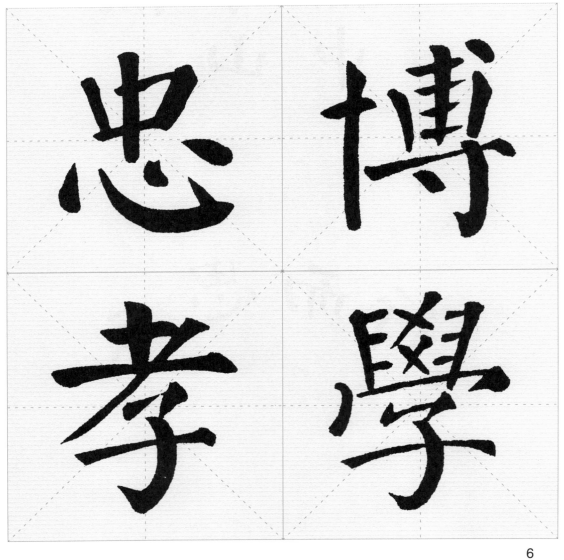

博学　忠孝

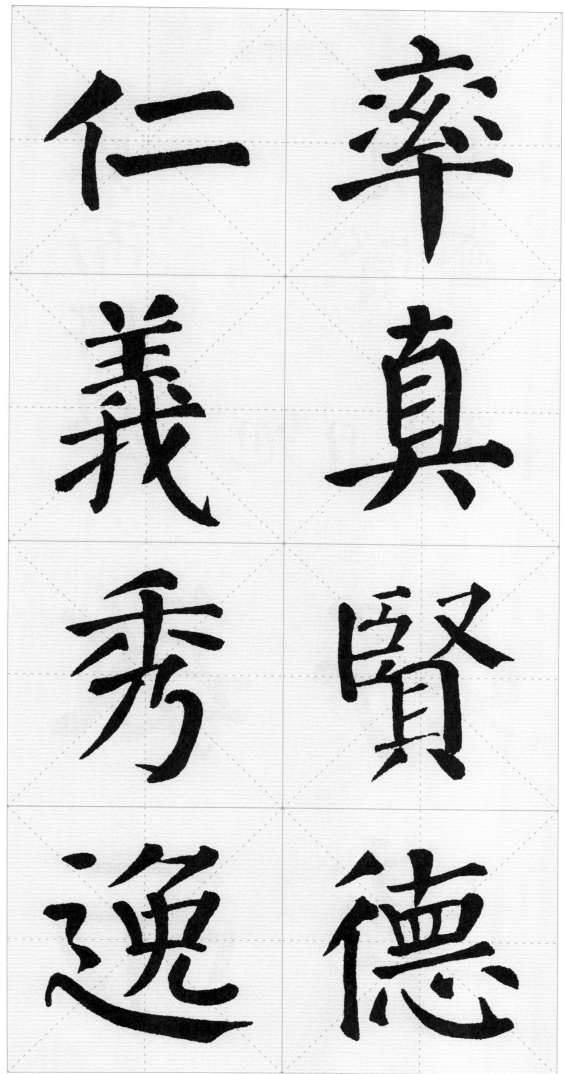

率真　賢德　仁义　秀逸

四字作品

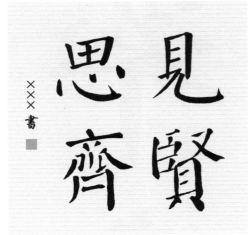

斗　方

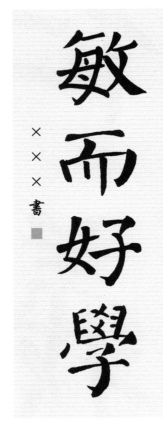

条　幅

橫　披

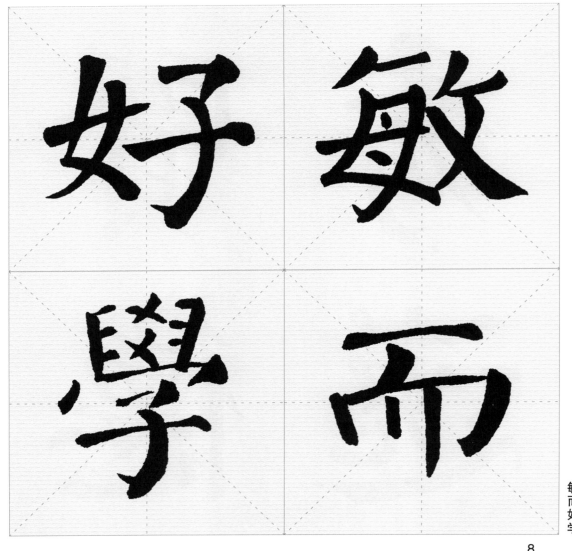

敏而好学

8

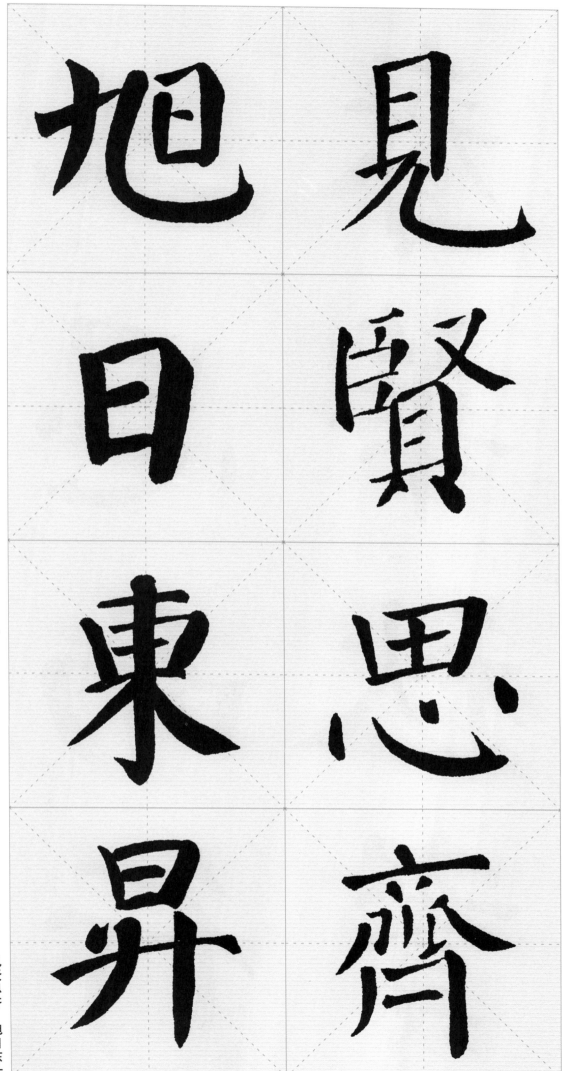

旭日東昇

見賢思齊

见贤思齐　旭日东升

9

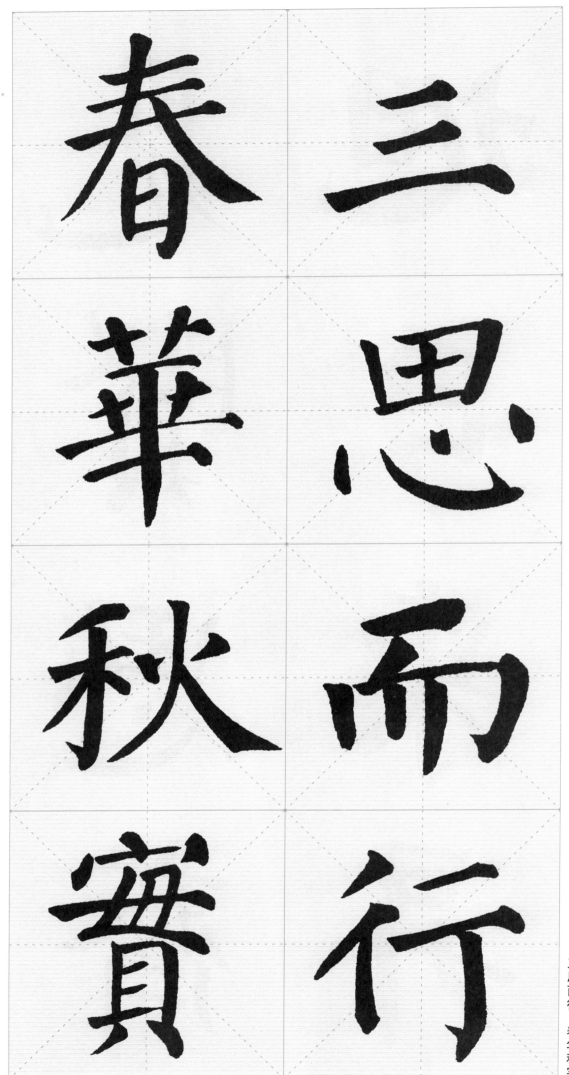

三

思

而

行

春

華

秋

實

清泉石上流　明月松間照

×××書

对联

松

間

照

明

月

清

月

明月松间照，清

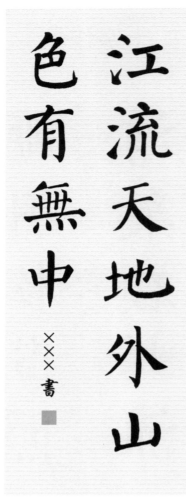

江流天地外山
色有無中
×××書

条　幅

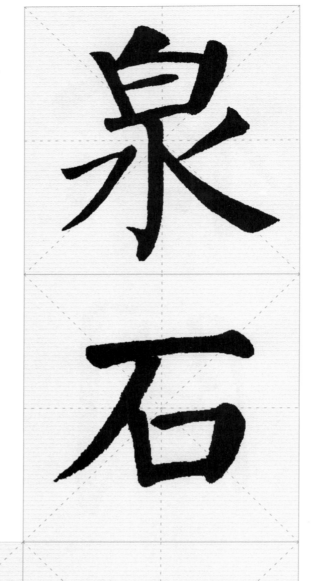

泉石上流。

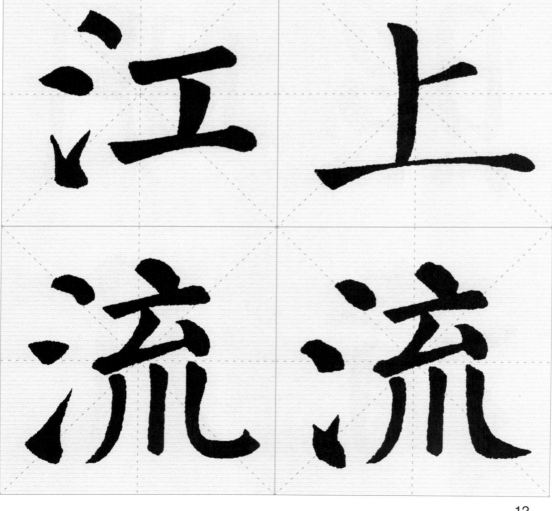

泉石上流。　江流

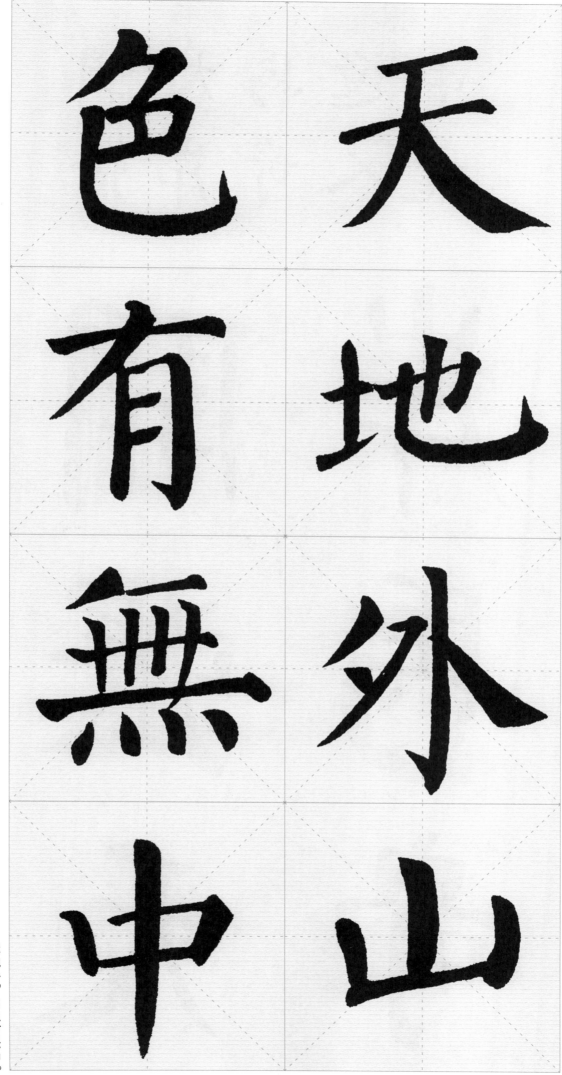

天地外，山色有无中。

開張天
張岸
馬
奇

×××
×××書 ■
中逸馬天開
龍人奇岸張

横披

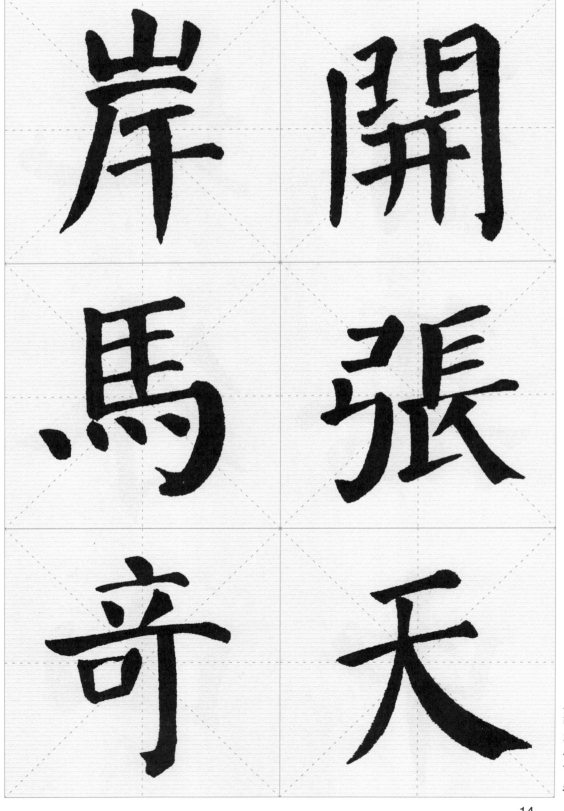

開張
岸馬
奇天

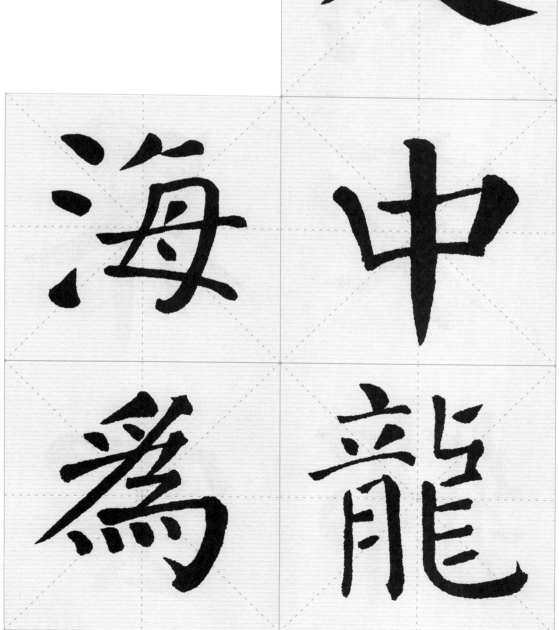

海為龍世
界雲是鶴
家鄉
×××書 ■

斗方

逸人中龙。 海为

15

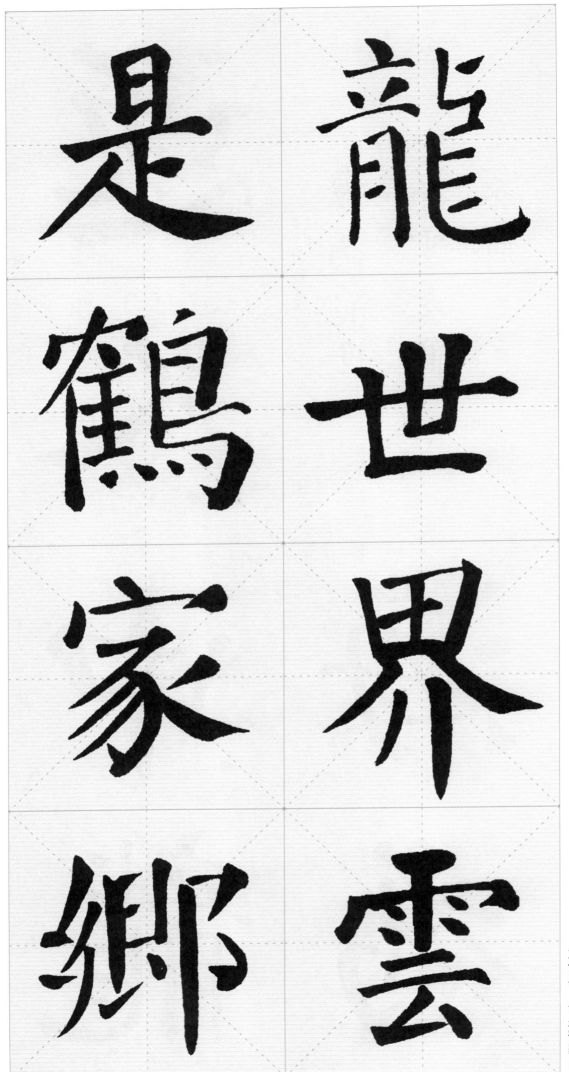

是　龍

鶴　世

家　界

鄉　雲

書山有路勤為徑

學海無涯苦作舟

×××書

对联

有

路

勤

為

書

山

书山有路勤为

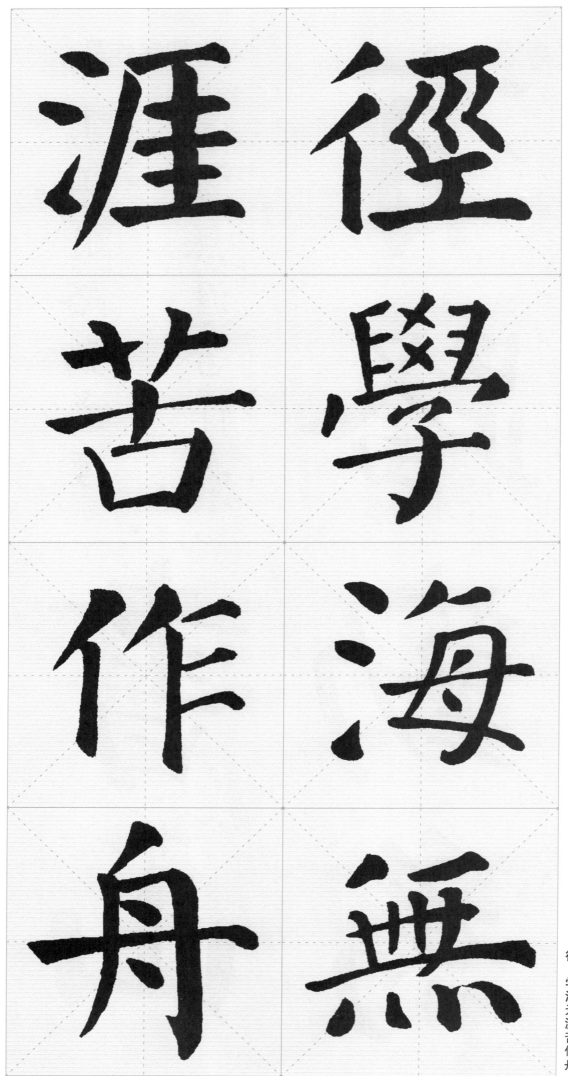

径，学海无涯苦作舟。

山重水
復疑無
路柳暗
花明又
一村

×××書

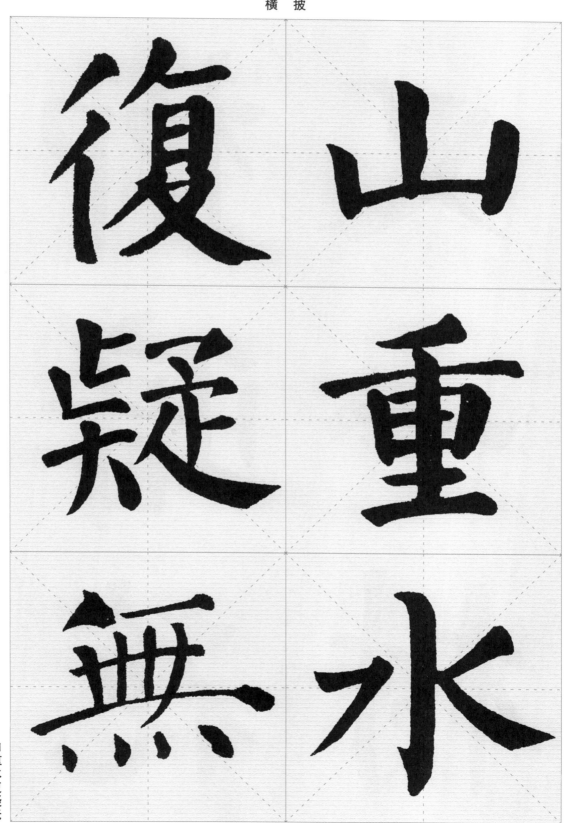

山重水复疑无

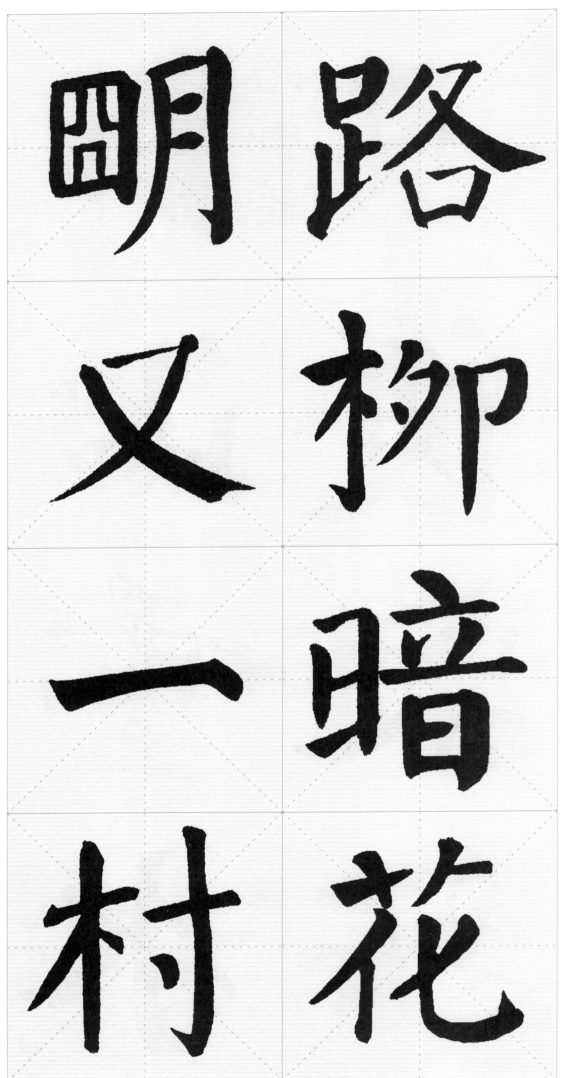

明路

又柳

一暗

村花

有恨

有

恨

枝

猶

蕙

蘭

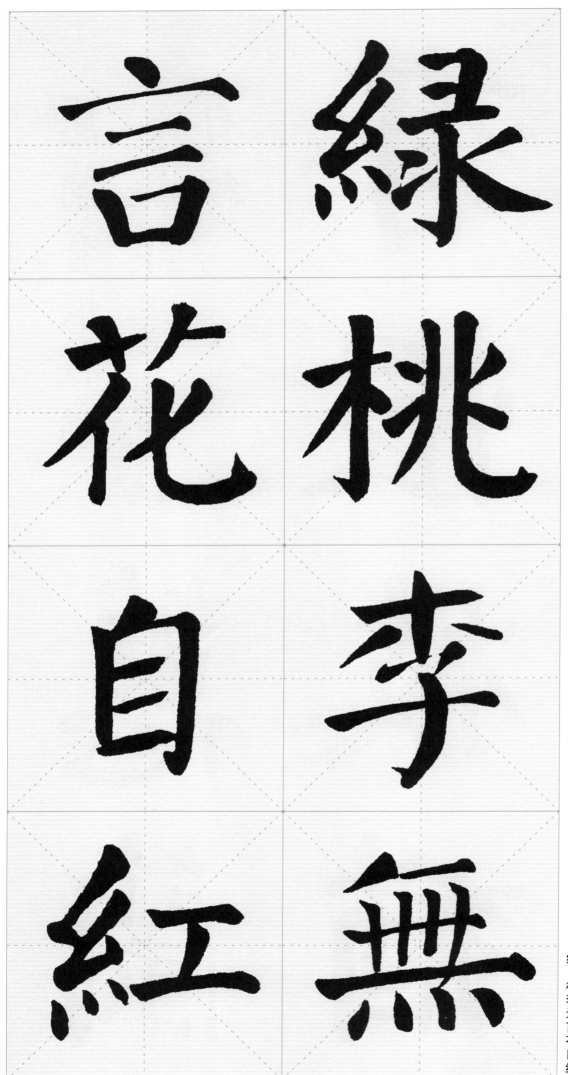

二十字作品

《鸟鸣涧》 （王维）

人閑桂花落夜
静春山空月出
驚山鳥時鳴春
澗中

唐王維詩一首
×××書

中堂

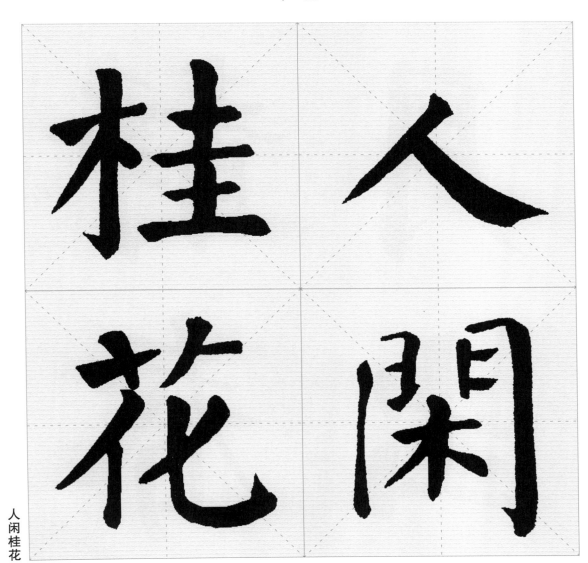

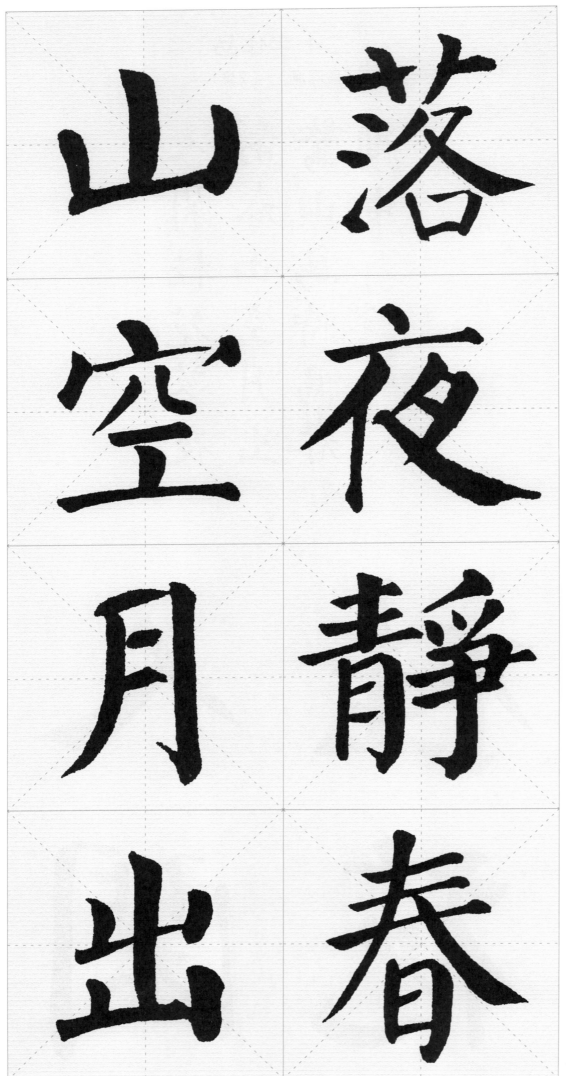

落山

夜空

静月

春出

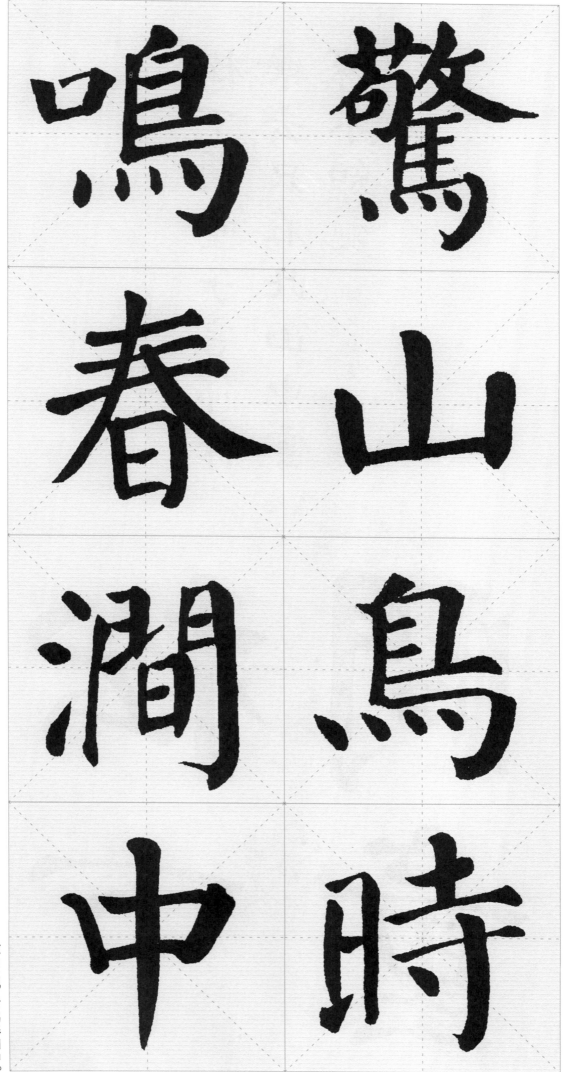

驚鳴

山春

鳥潤

時中

《寻隐者不遇》（贾岛）

松下問童子言師採
藥去只在此山中雲
深不知處
×××書 ■

条幅

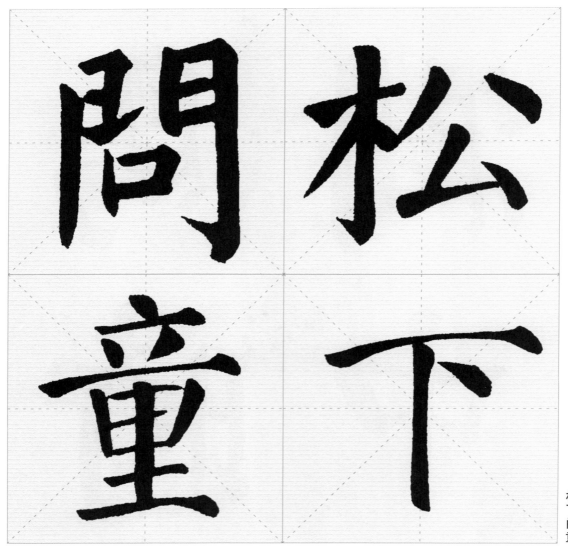

松下问童

26

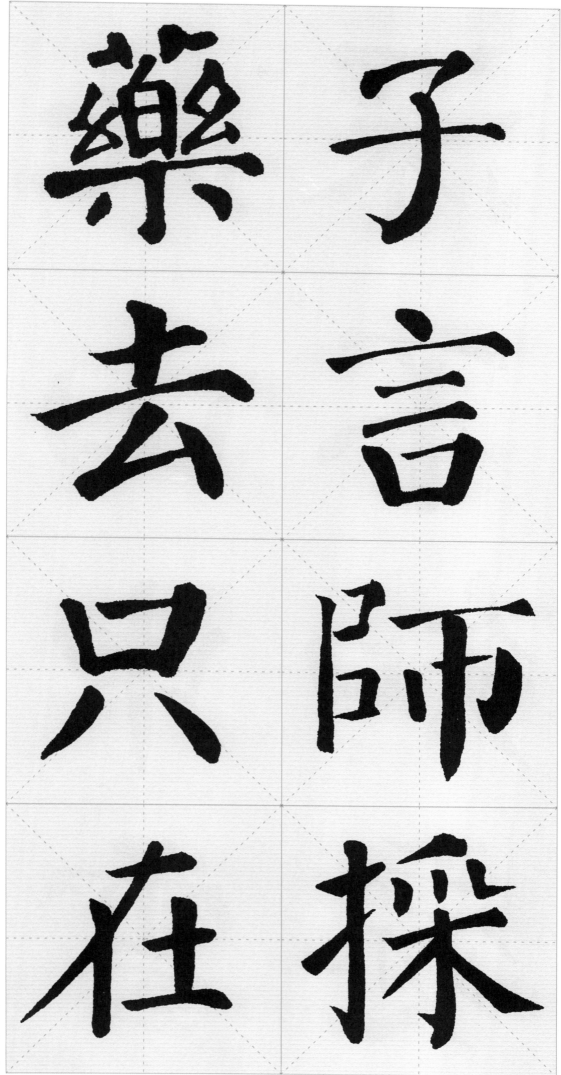

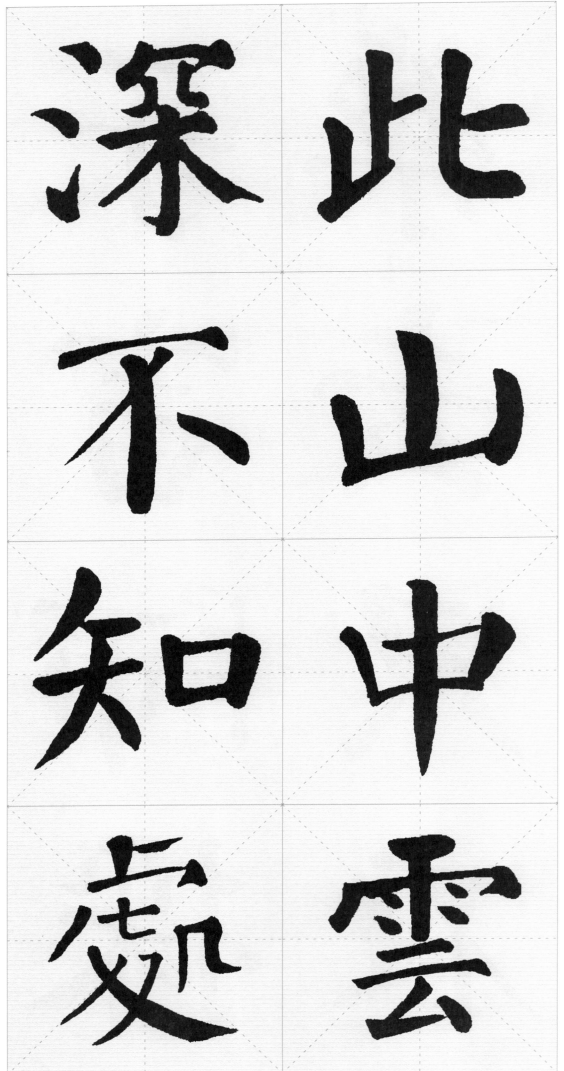

此山中
云深不知处。

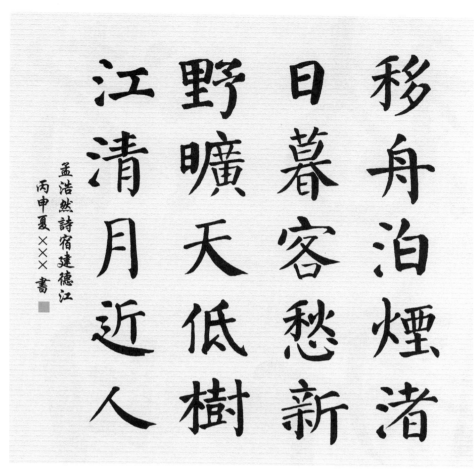

移舟泊煙渚
日暮客愁新
野曠天低樹
江清月近人

孟浩然詩宿建德江
丙申夏×××書

斗方

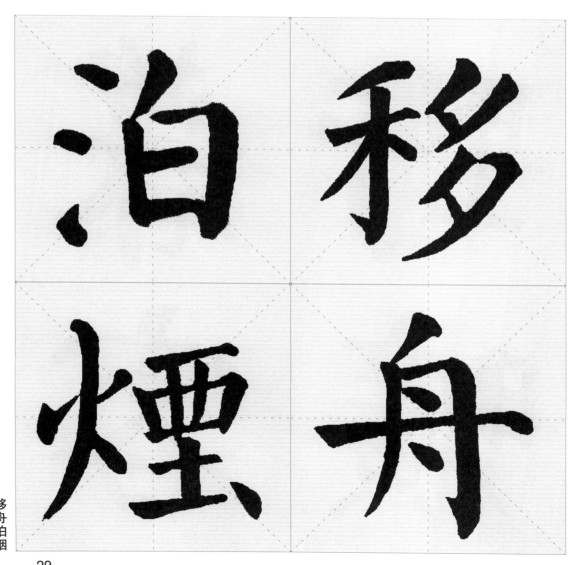

移舟泊煙

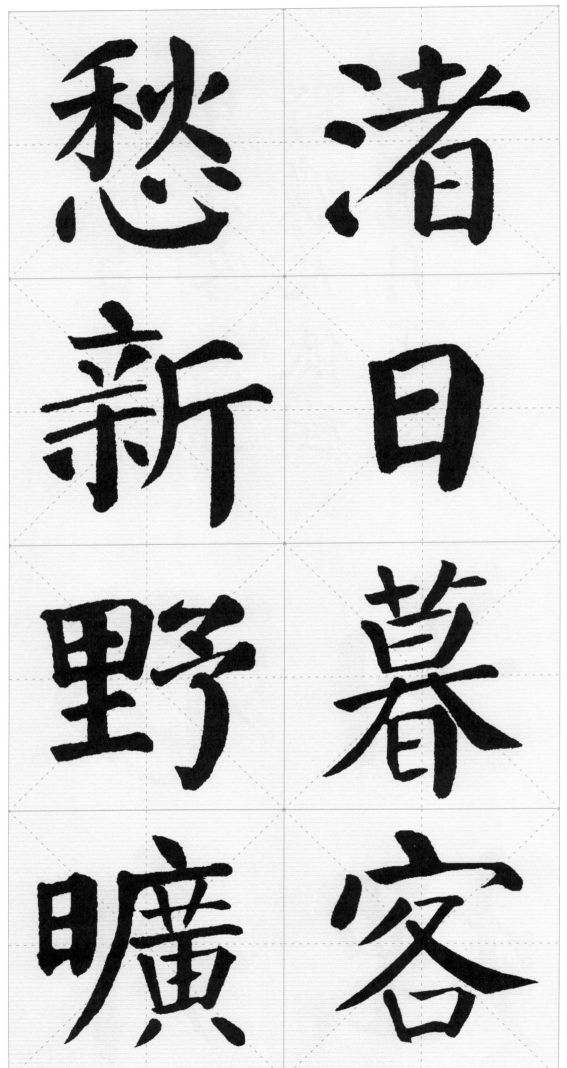

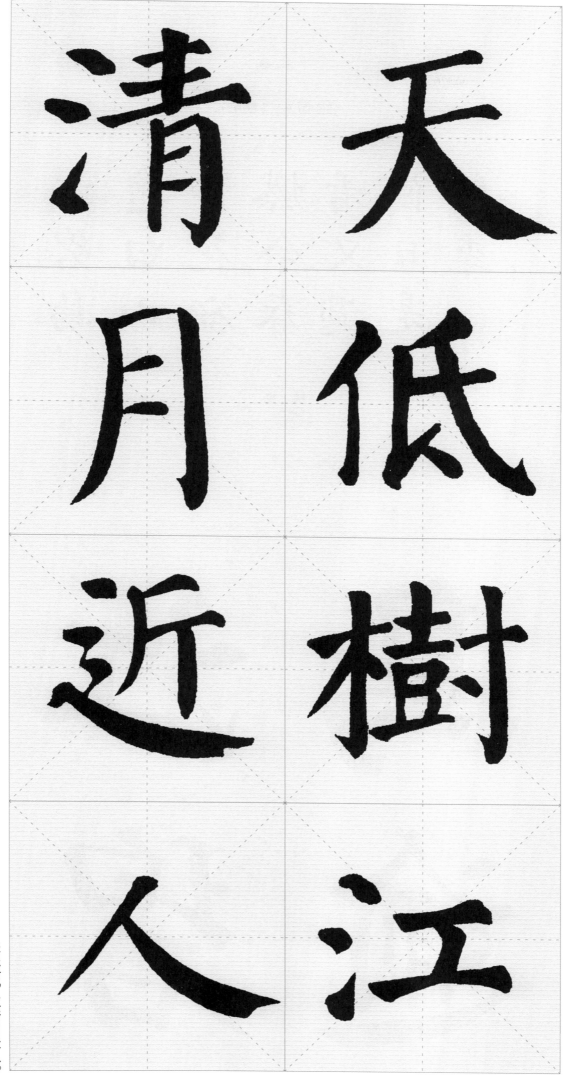

清月 天
　　低
月　　樹
近　　江
人

天低树，江清月近人。

《绝句》 （杜甫）

归 何 看 燃 青 逾 江
秊 日 又 今 花 白 碧
× × × 書 是 過 春 欲 山 鳥

横 披

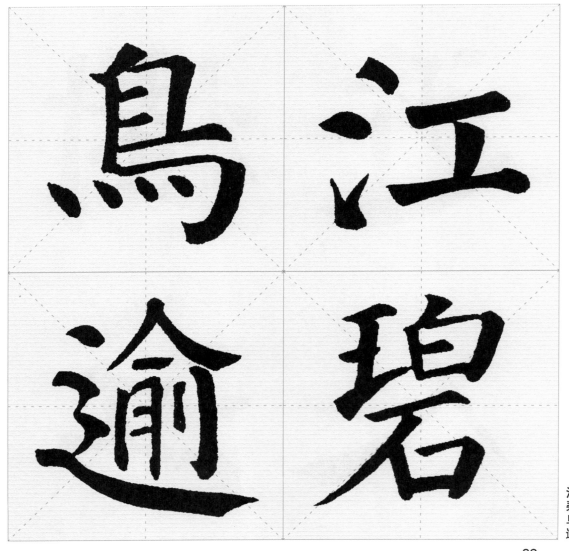

江碧鸟逾

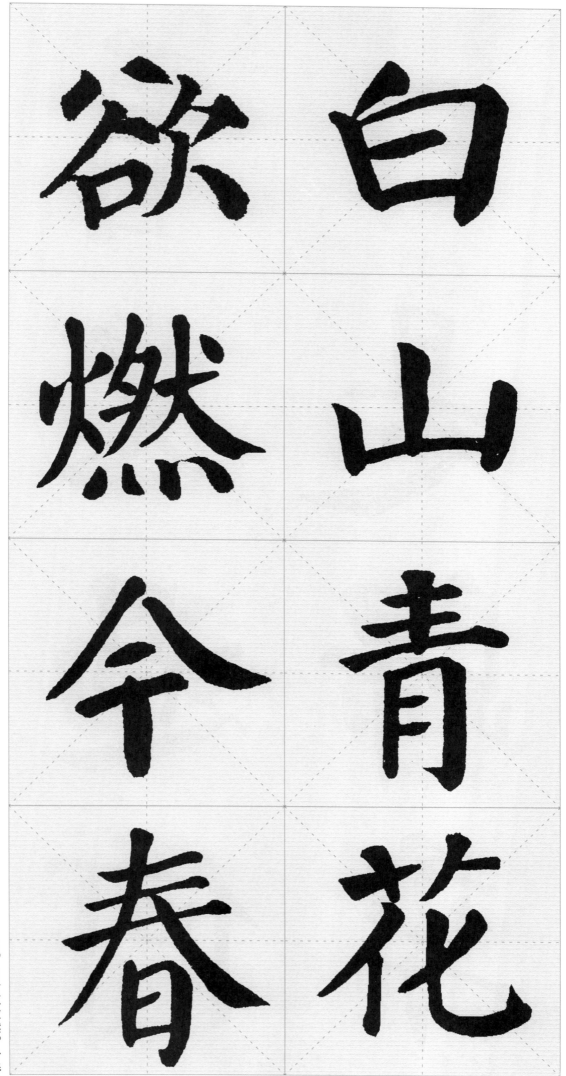

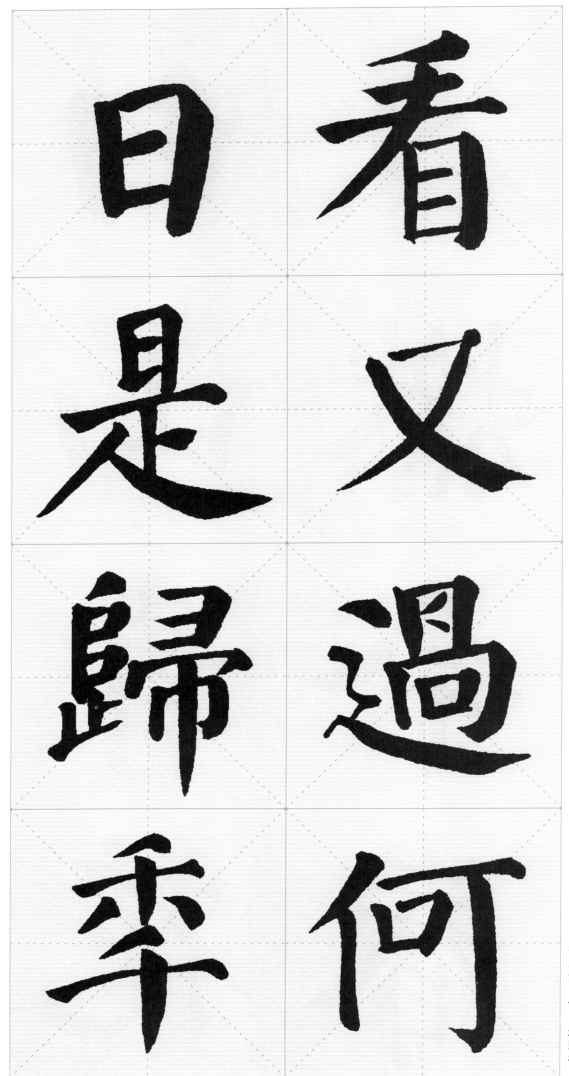

看又過何

日是歸季

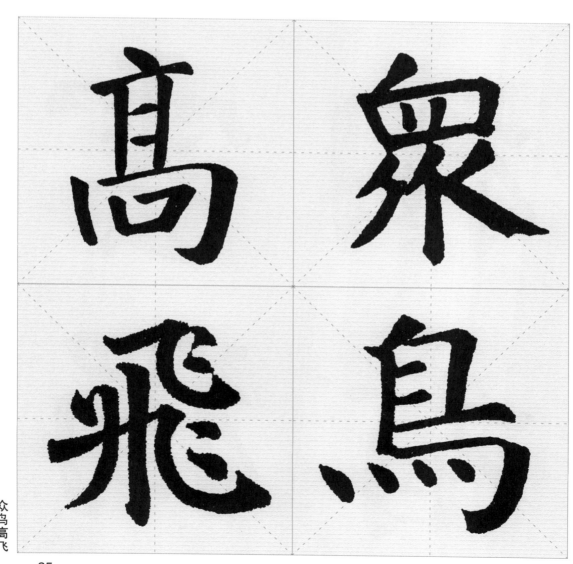

众鸟髙

飞盡孤雲

獨去閑相看

兩不猒只有

敬亭山

唐李白詩一首

××× 書

扇　面

众鸟高飞

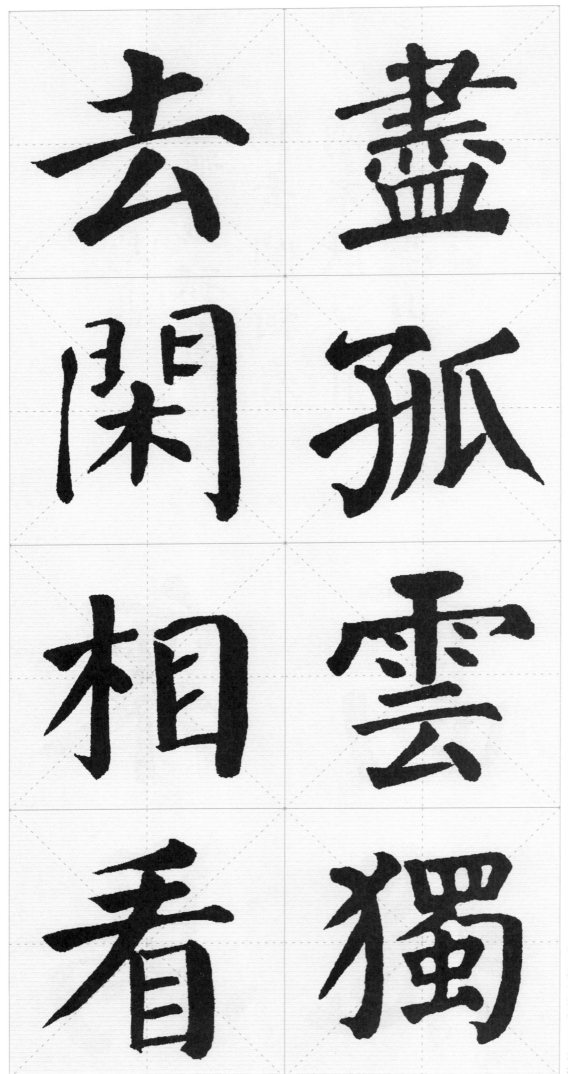

去盡

閑孤

相雲

看獨

盡，孤云独去闲。相看

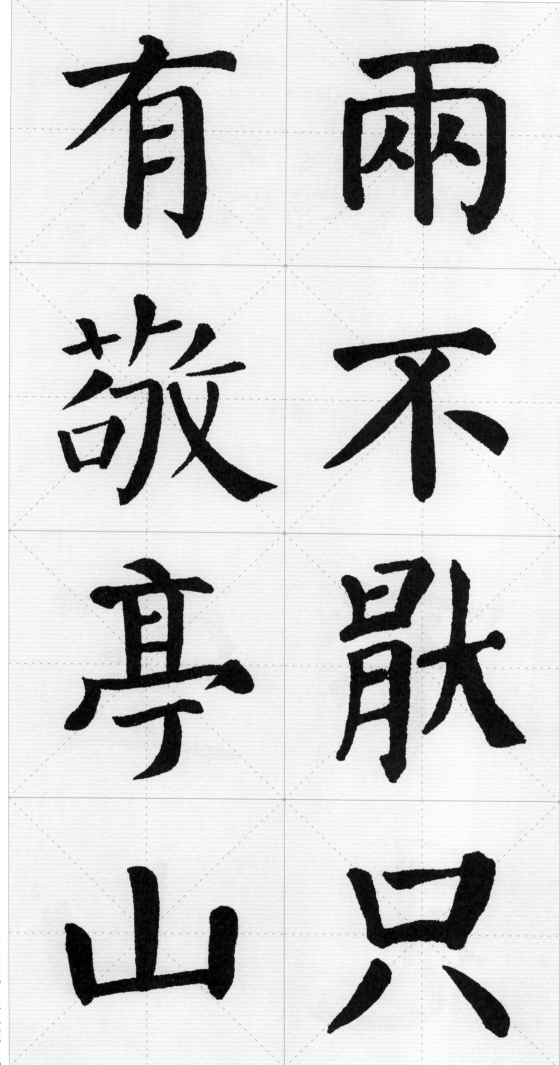

兩不厭，只有敬亭山。

《鹿柴》（王维）

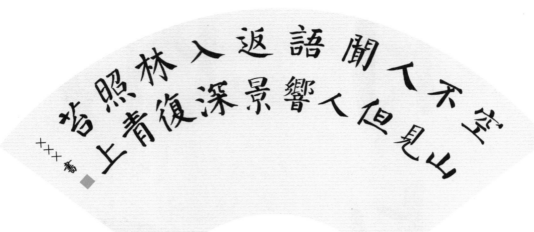

扇　面

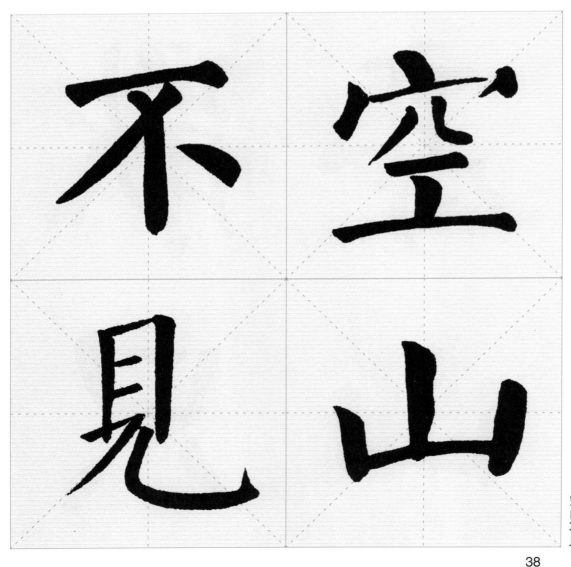

空山不见

38

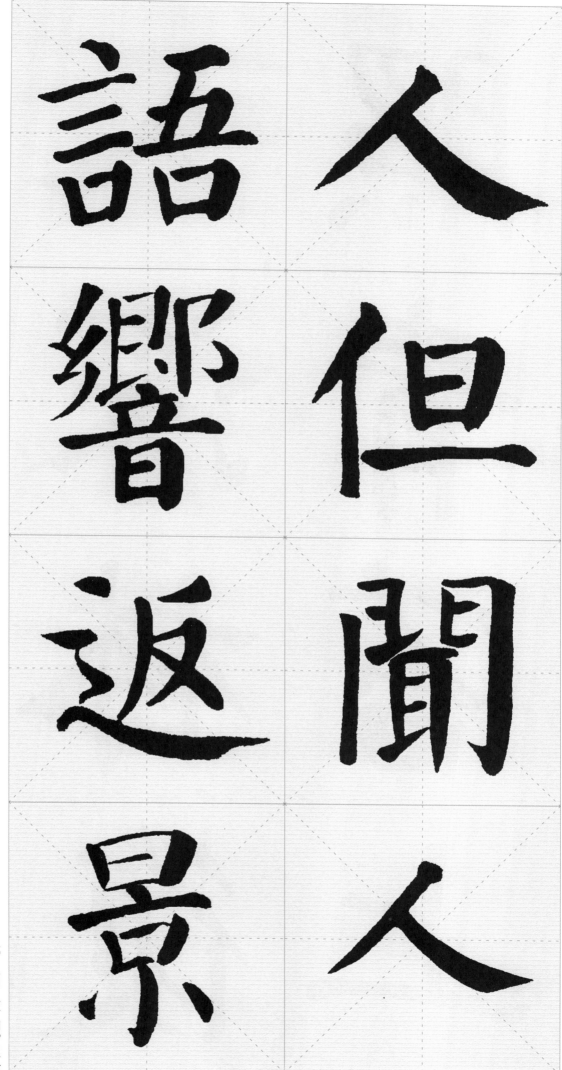

人語響
返景

但聞人

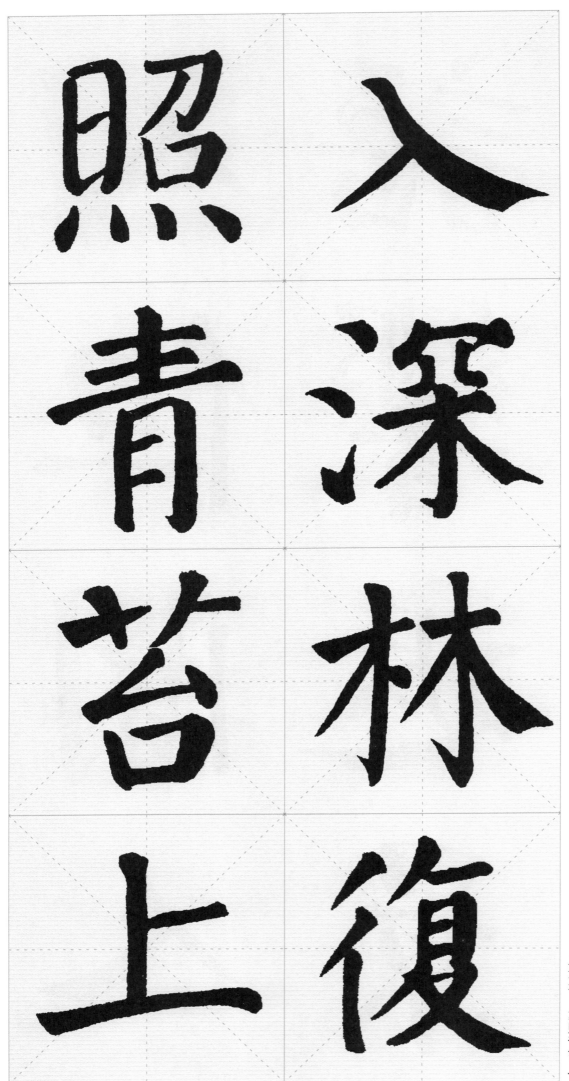

《终南望余雪》 （祖咏）

终南阴岭秀积
雪浮云端林表
明霁色城中增
暮寒

丙申年夏書祖咏詩一首 ×××■

中堂

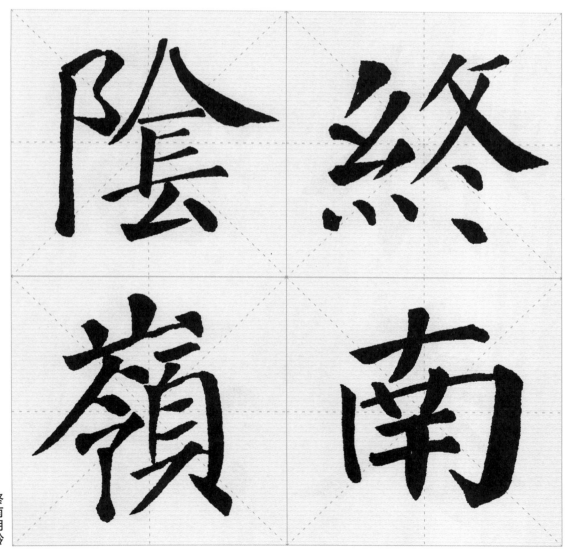

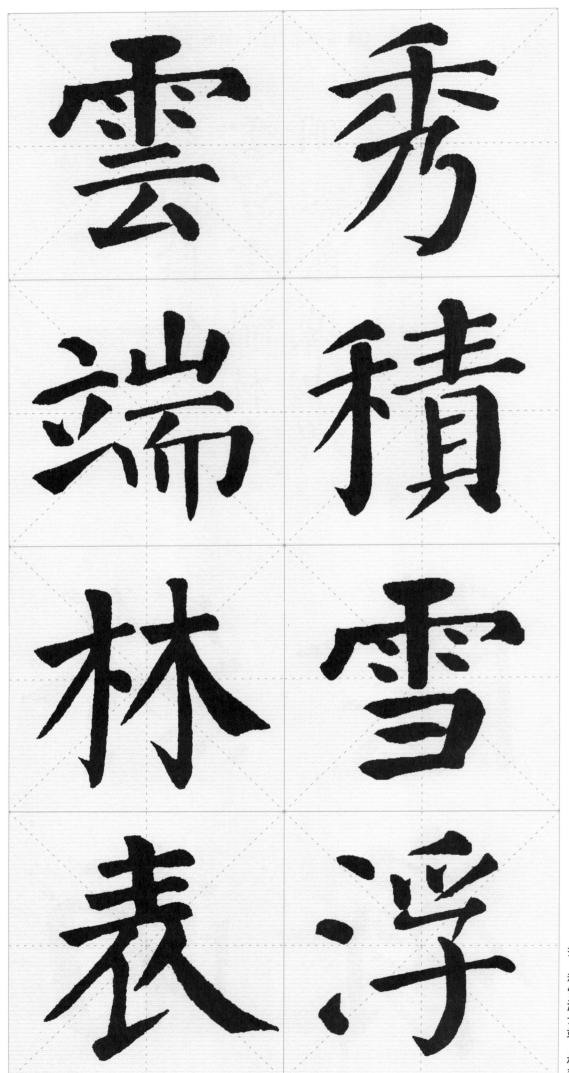

雲

端

林

表

秀

積

雪

浮

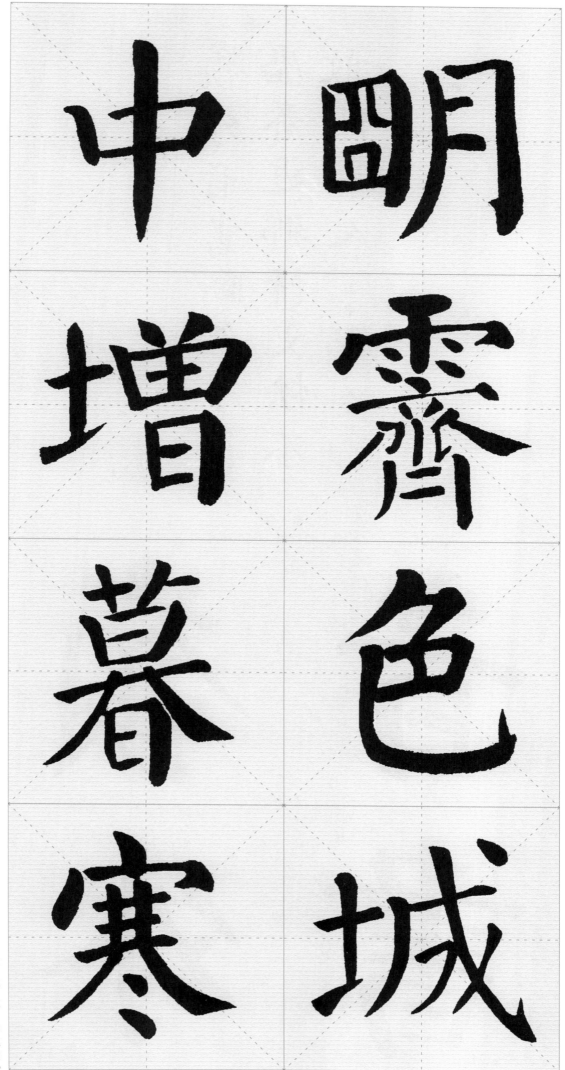

明霁色，城中增暮寒。

《渡汉江》 （宋之问）

嶺外音書斷經冬復
歷春近鄉情更怯不
敢問来人
丙申年×××書 ■

条 幅

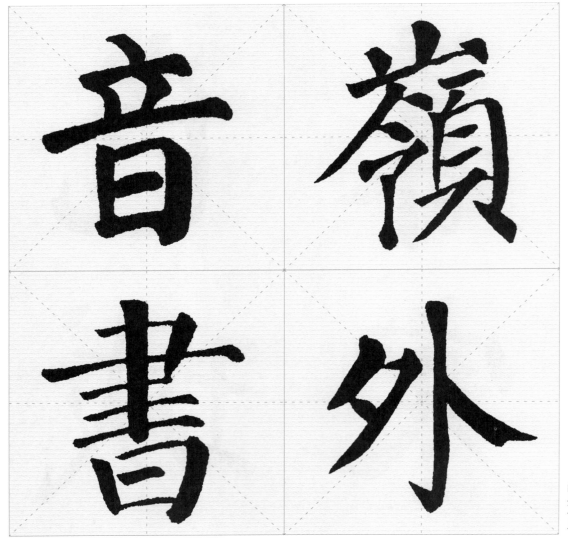

岭外音书

44

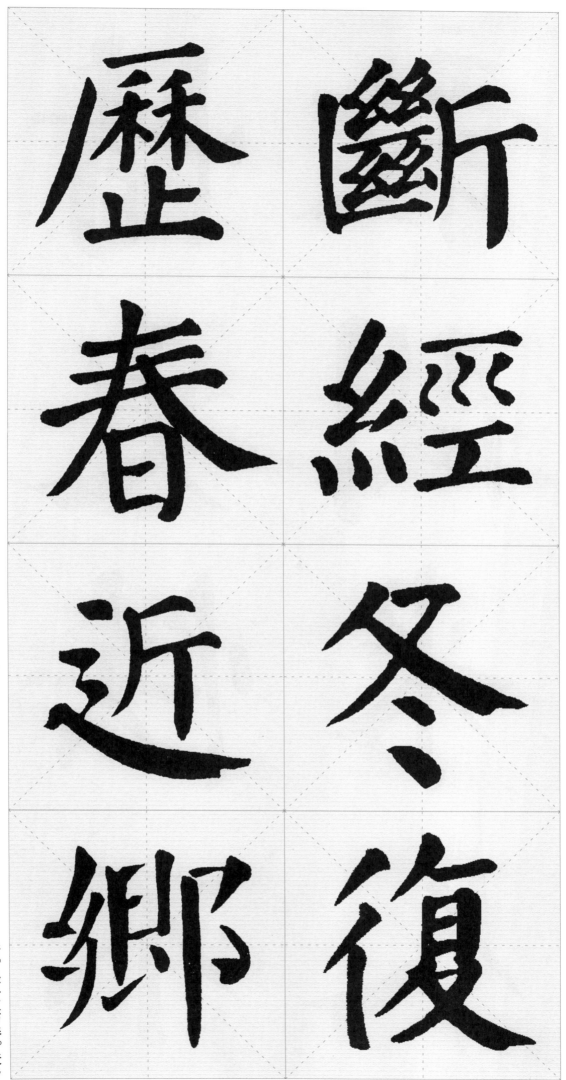

歷斷

春經

近冬

鄉復

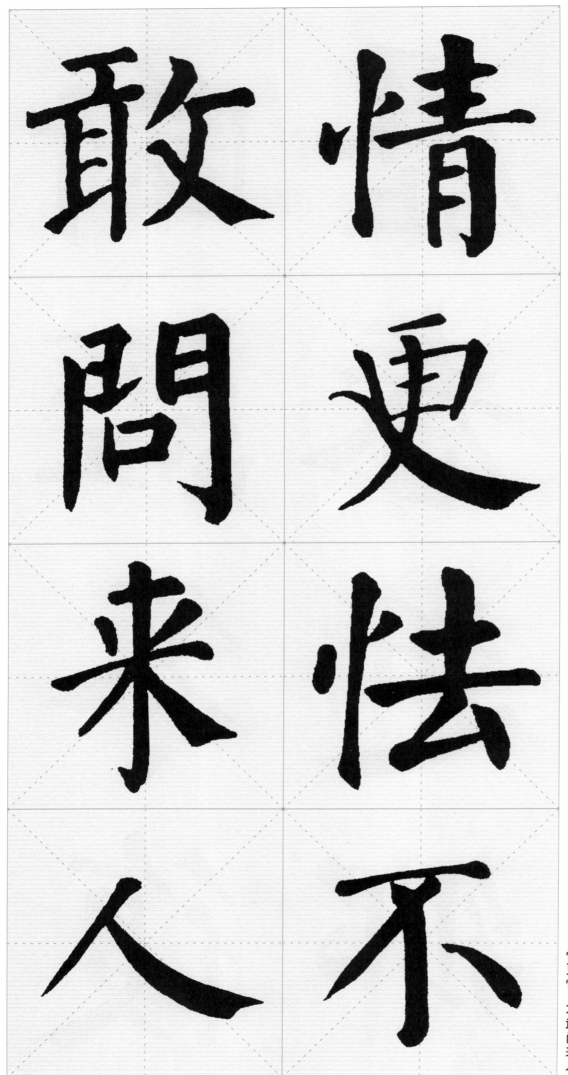

情

更

怯

不

敢

問

来

人

二十八字作品

《芙蓉楼送辛渐》 （王昌龄）

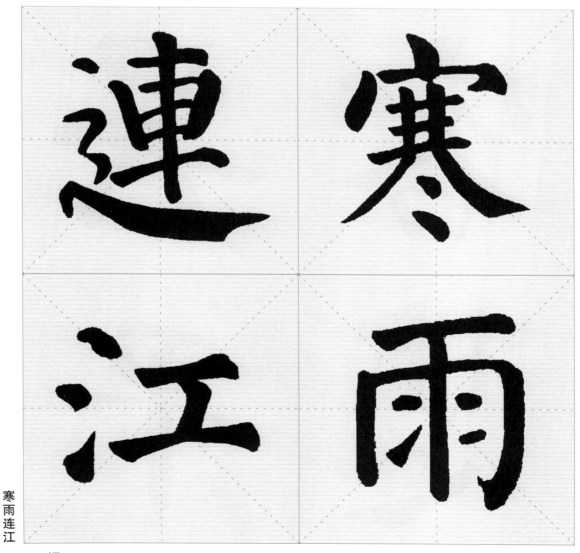

寒雨连江夜入吴
平明送客楚山孤
洛阳亲友如相问
一片冰心在玉壶

唐王昌龄芙蓉楼送辛渐××××书

中堂

寒雨连江

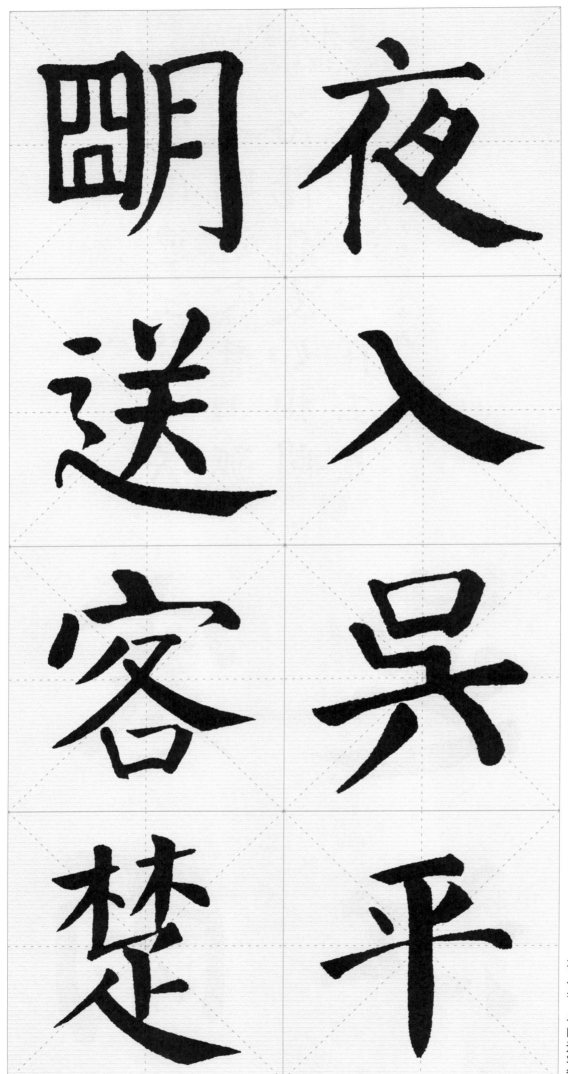

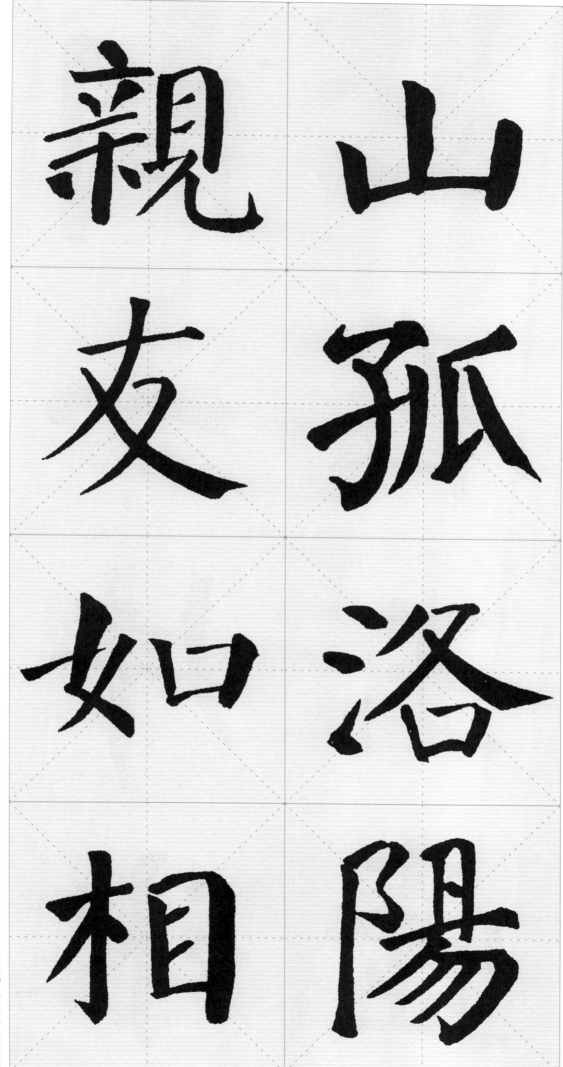

山孤。洛阳亲友如相

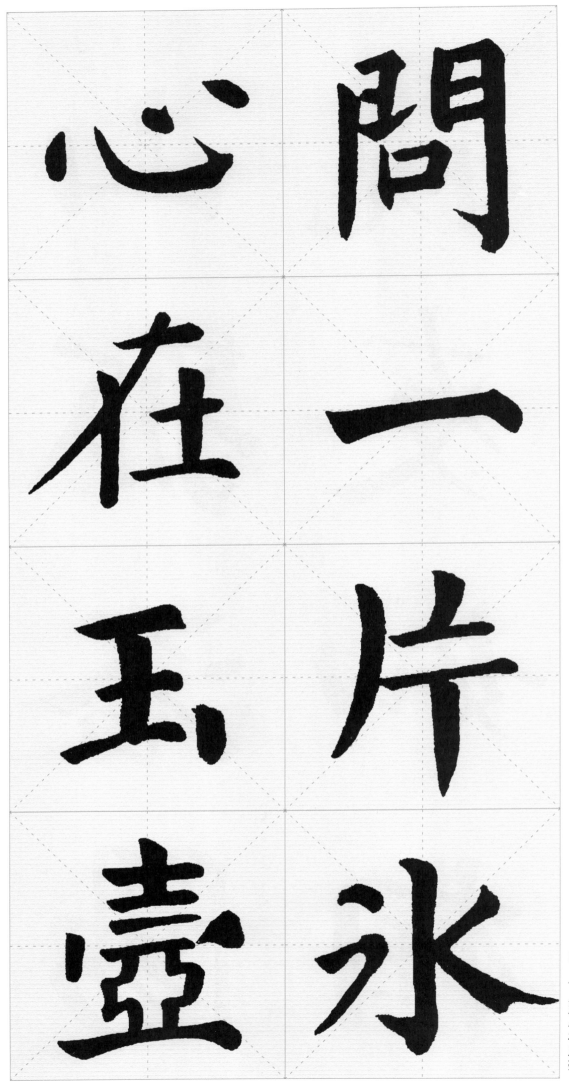

《黄鹤楼送孟浩然之广陵》 （李白）

故人西辭黄鶴樓煙花三月下揚州孤帆遠影碧空盡惟見長江天際流

×××書

条 幅

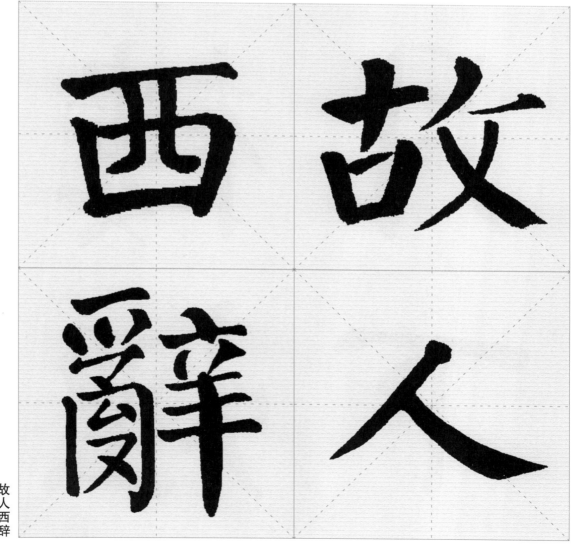

故人西辭

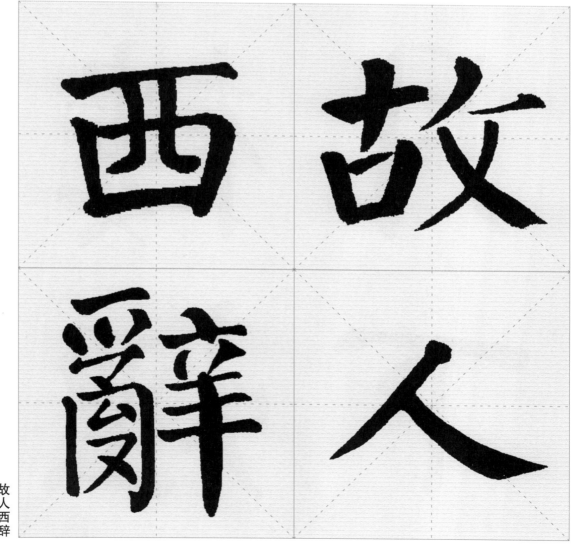

故人西辭

51

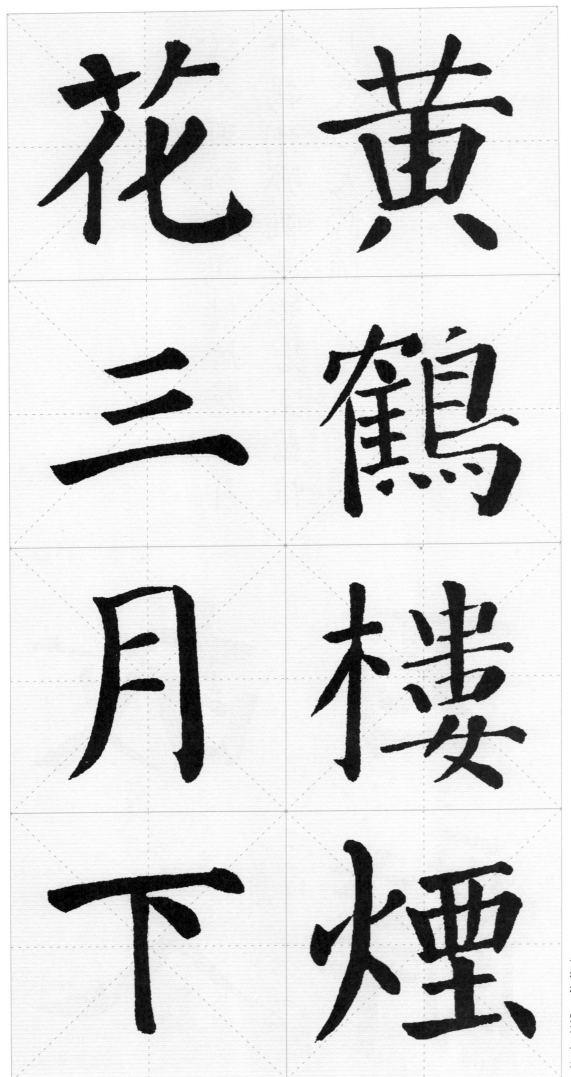

花 黄

三 鶴

月 樓

下 煙

黄鹤楼，烟花三月下

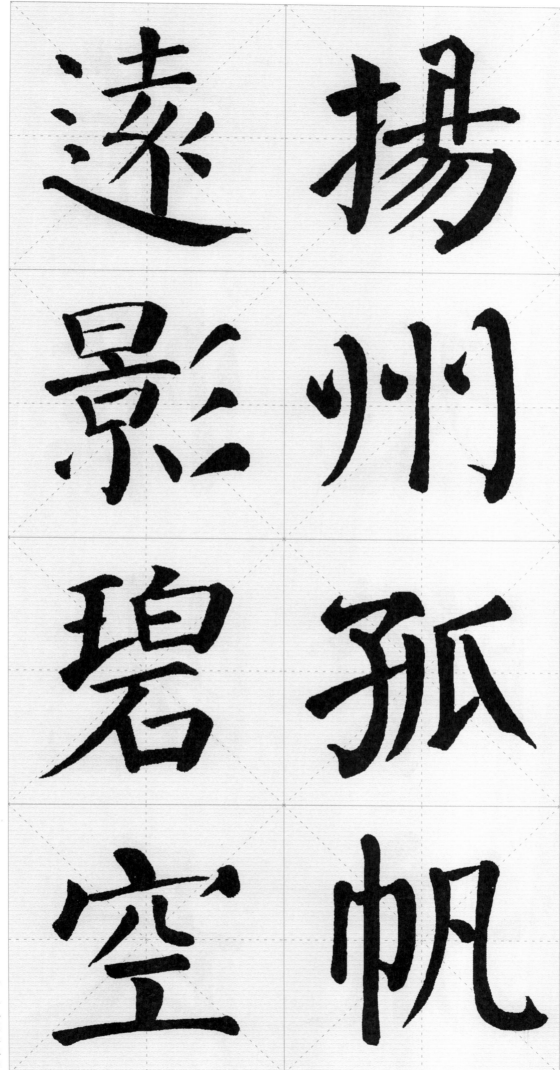

扬州。孤帆远影碧空

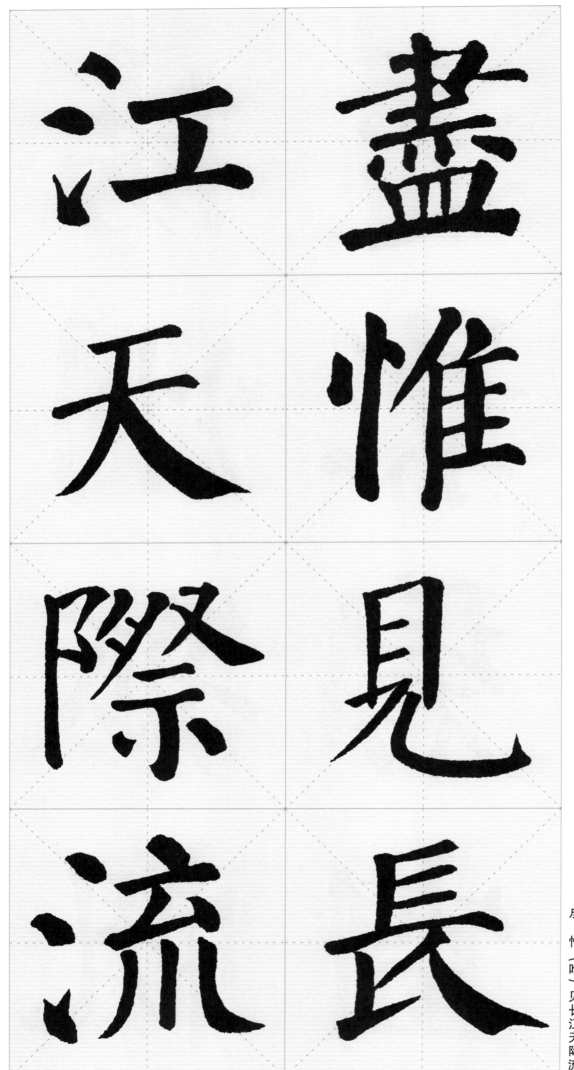

尽，惟（唯）见长江天际流。

54

渭城朝雨浥輕
塵客舍青青柳
色新勸君更盡
一杯酒西出陽
關無故人×××書■

斗　方

渭城朝雨

渭城朝雨浥輕

朝

渭

雨

城

55

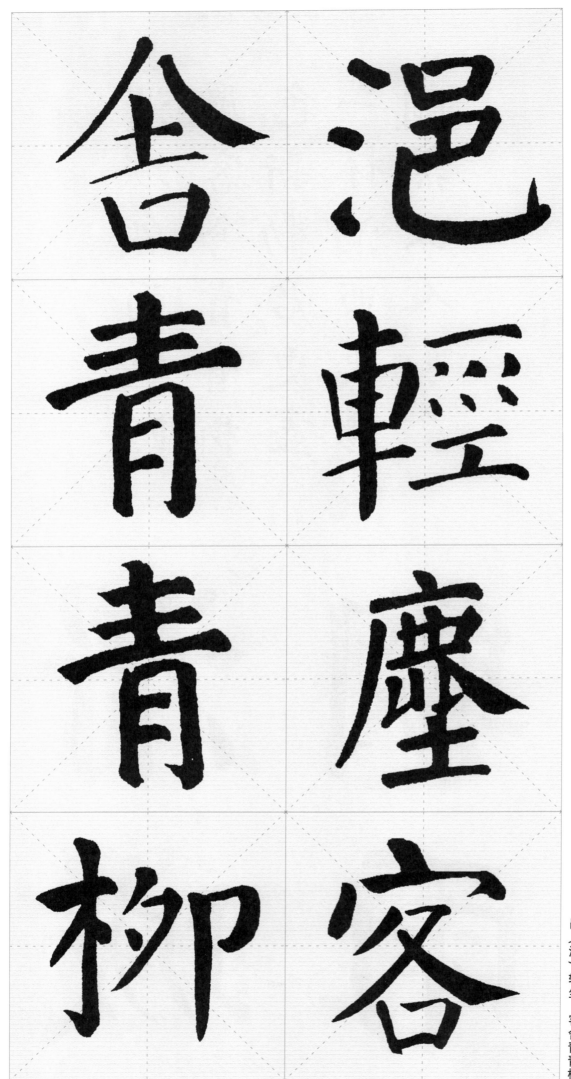

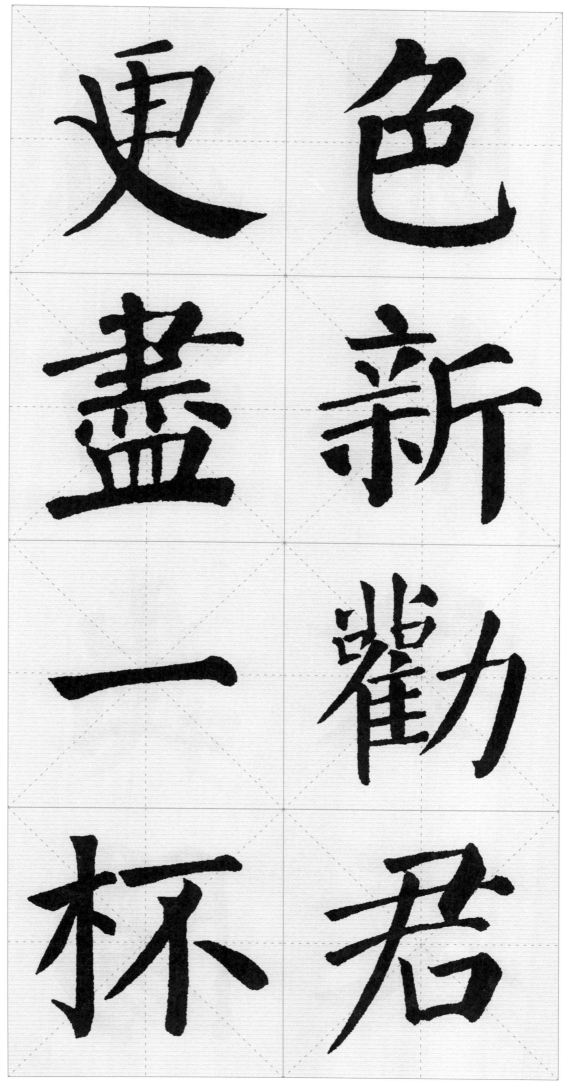

更
盡
一
杯

色
新
勸
君

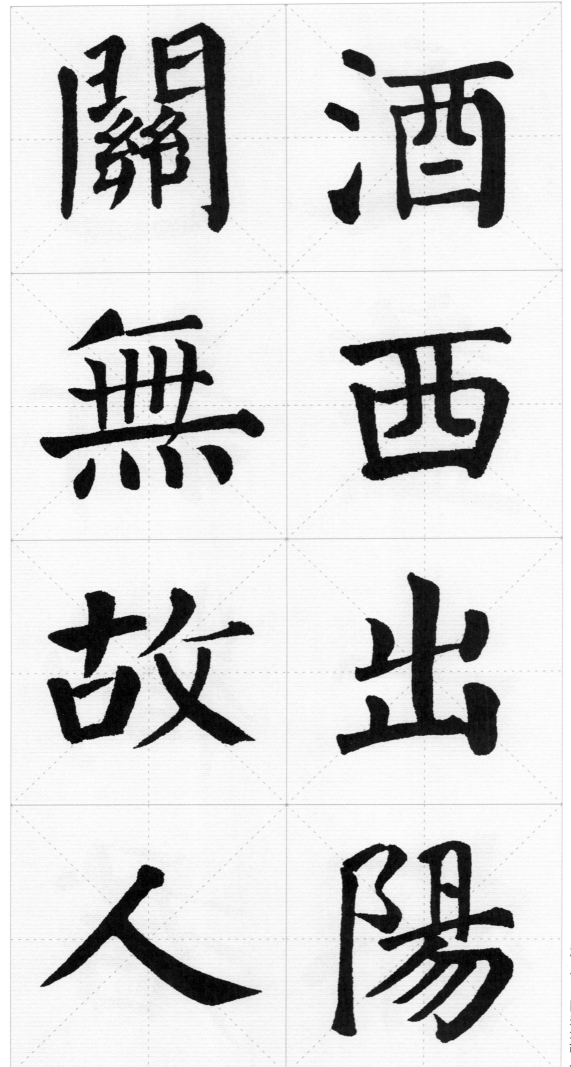

關 酒

無 西

故 出

人 陽

《望天门山》 （李白）

天門中斷楚江開碧水東
流至此迴兩岸
青山相對出孤
帆一片日邊来
×××書

扇　面

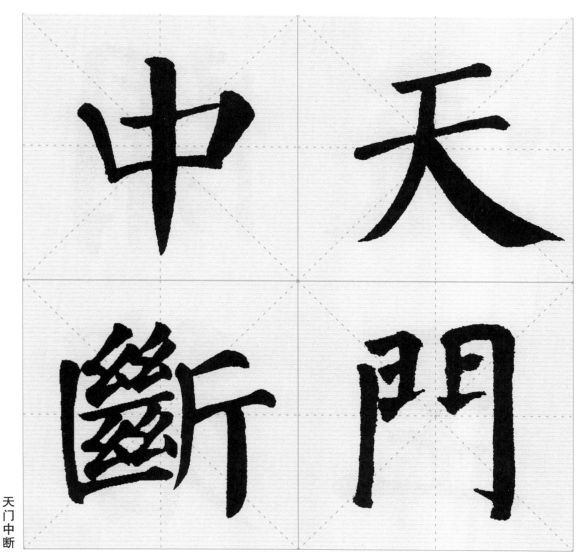

天門
中斷

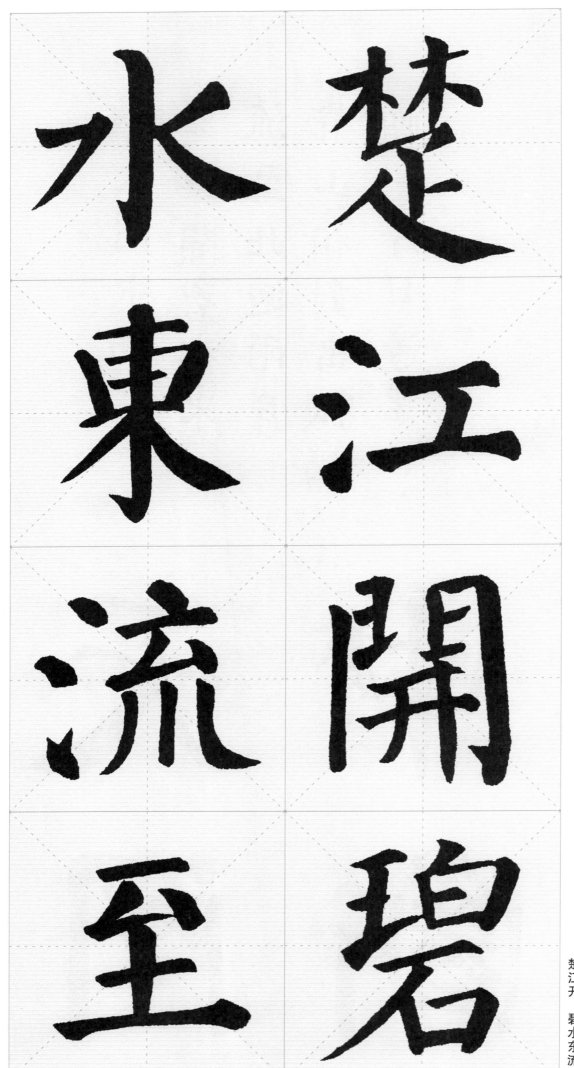

水 楚

東 江

流 開

至 碧

楚江开，碧水东流至

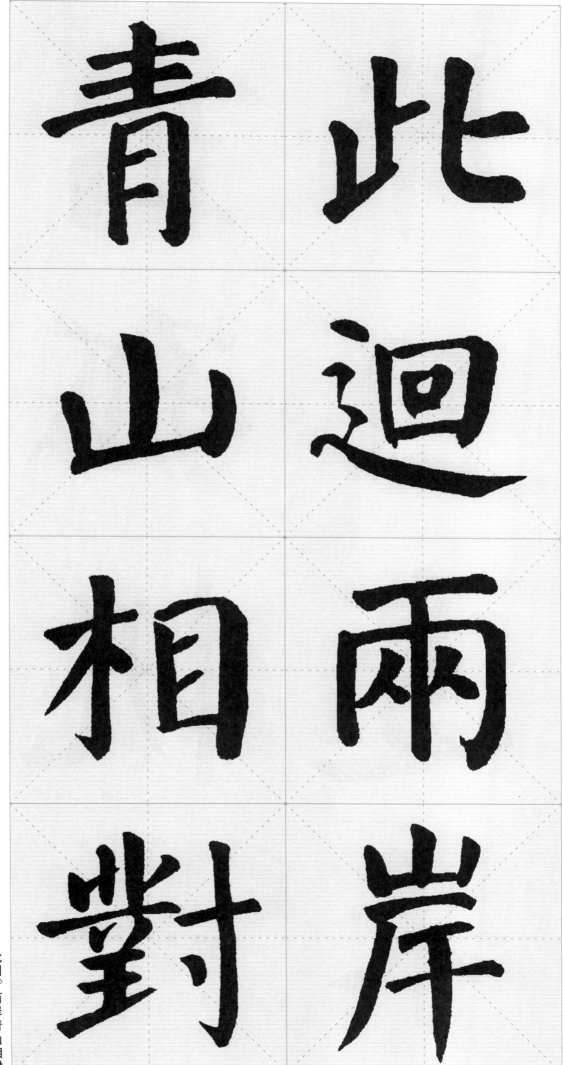

此回。两岸青山相对

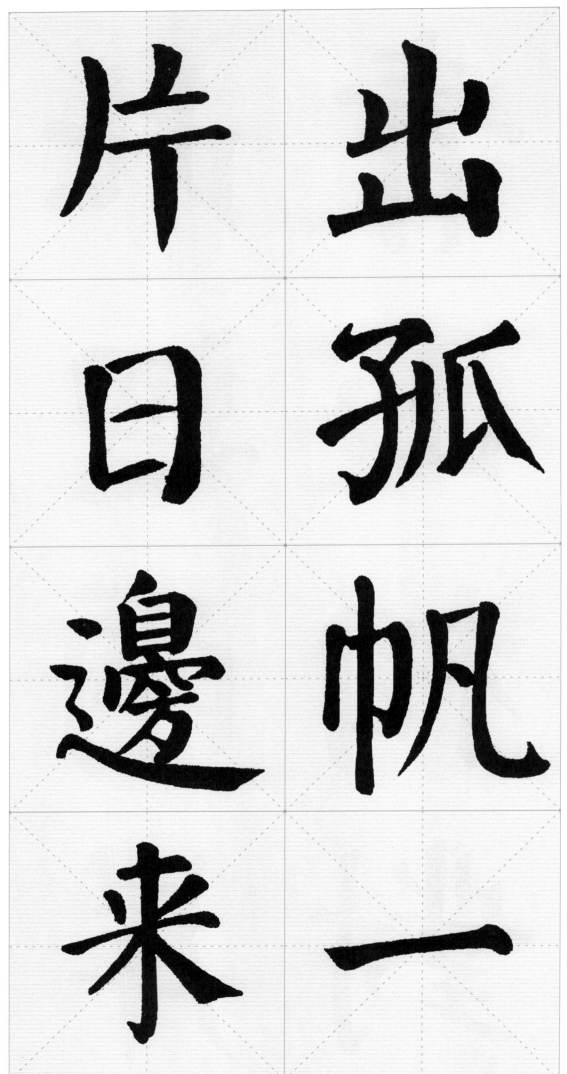

片出

日孤

邊帆

来一

《题西林壁》（苏轼）

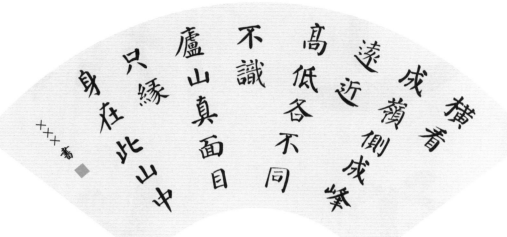

横看成岭侧成峰
远近高低各不同
不识庐山真面目
只缘身在此山中

×××书

扇　面

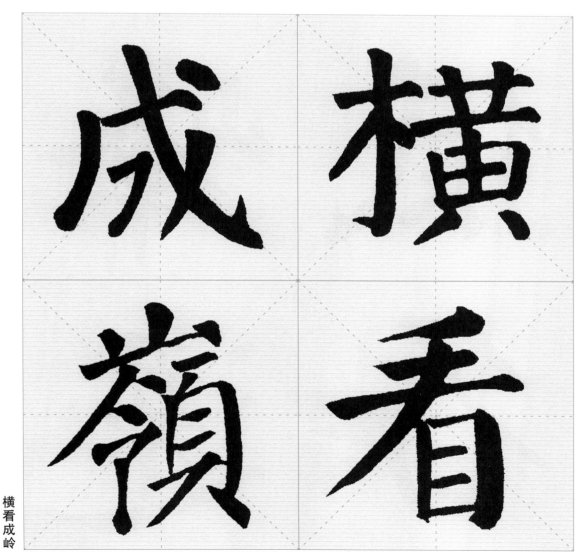

横看成岭

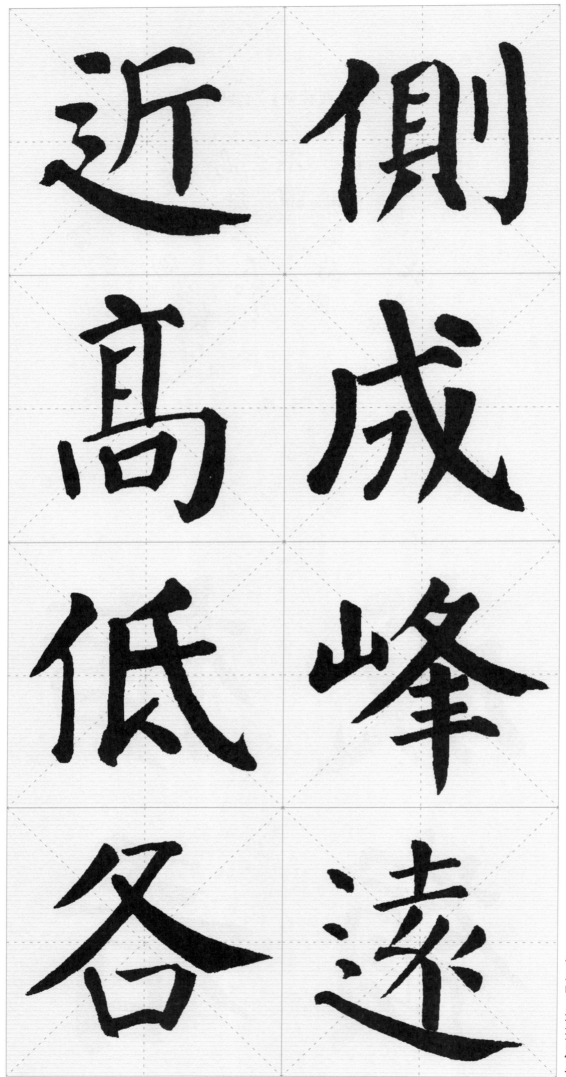

近 側

高 成

低 峰

各 遠

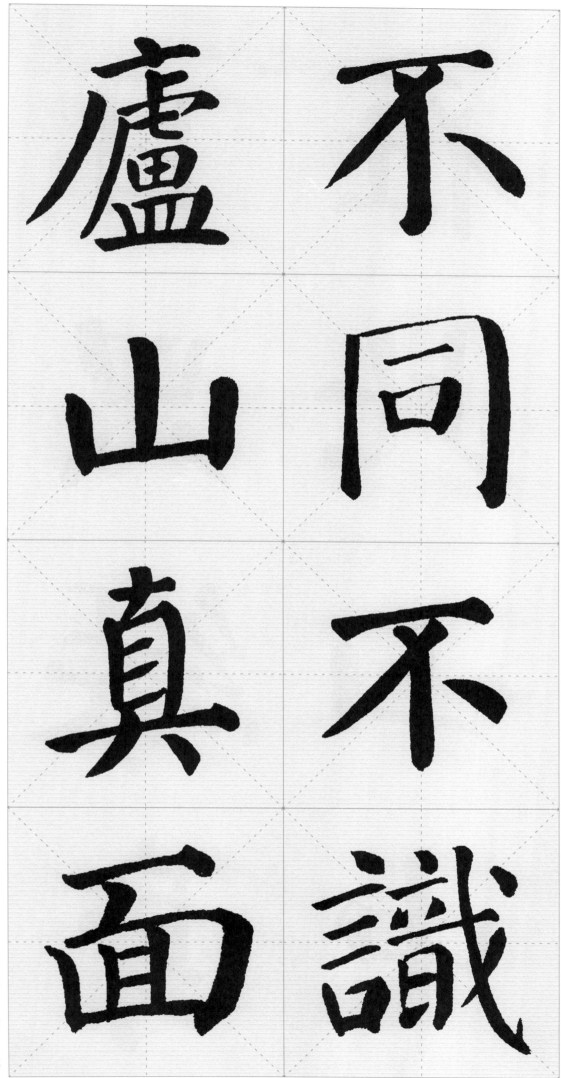

不同。不识庐山真面

目
只
緣
身

在
此
山
中

《山行》 （杜牧）

遠上寒山石徑斜白雲生處有人家停車坐愛楓林晚霜葉紅於二月花

唐杜牧山行一首

×××書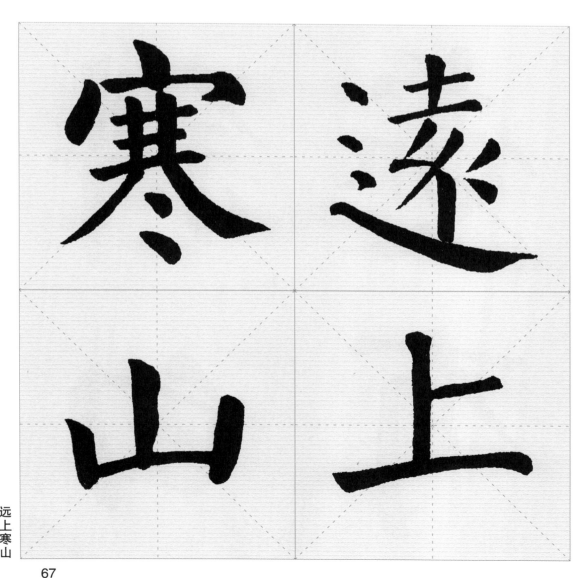

横　披

远上寒山

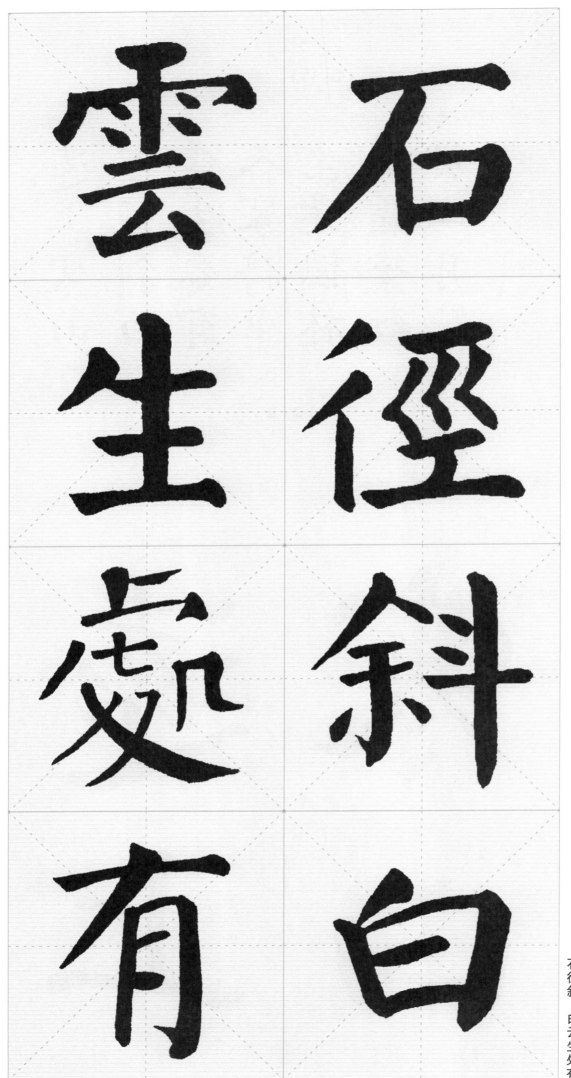

石　　石
徑　　雲
斜　　生
　　　處
白　　有

石径斜，白云生处有

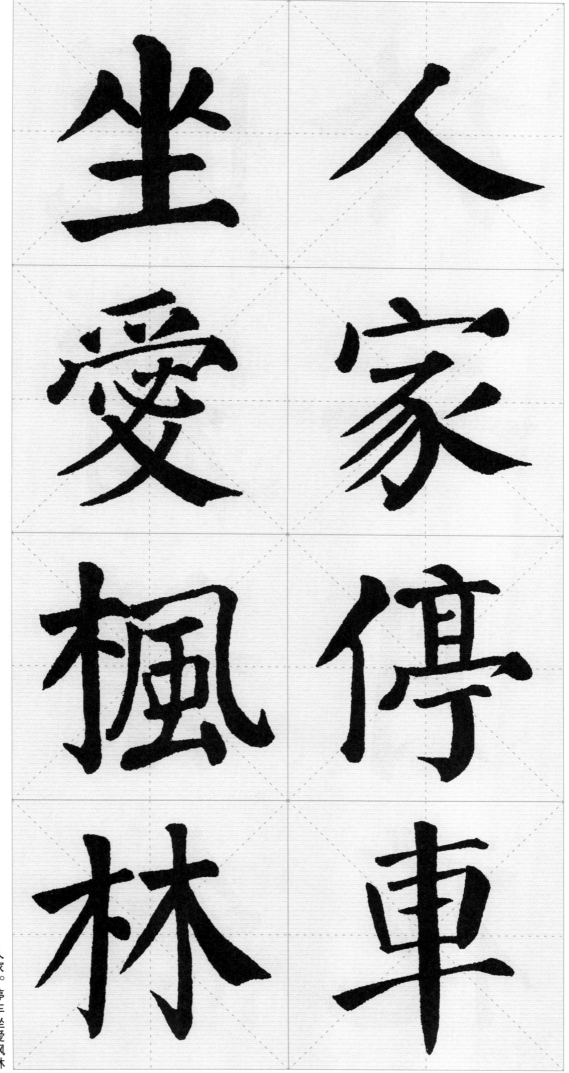

人

家

停

車

坐

愛

楓

林

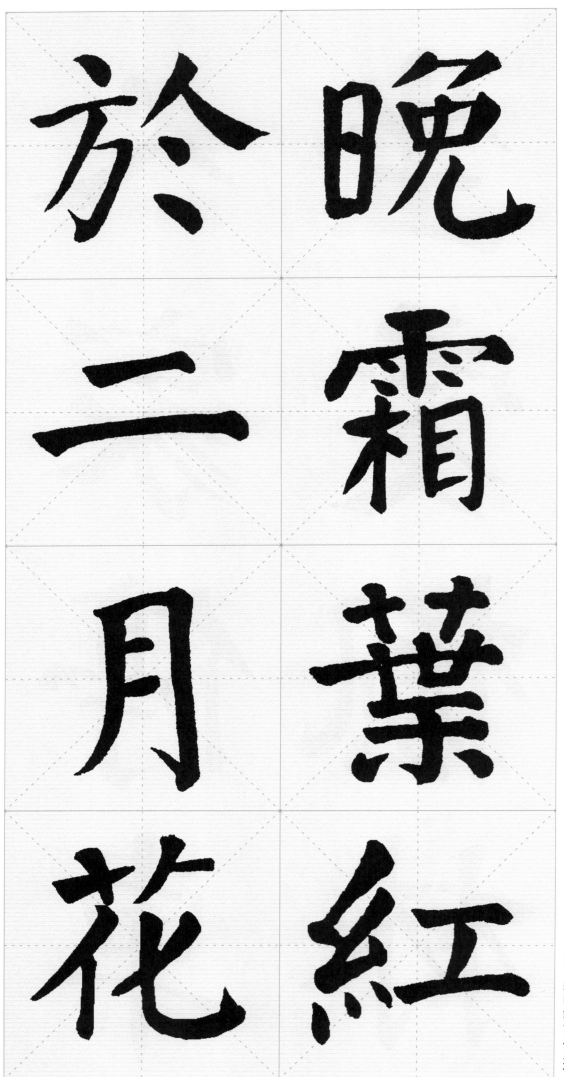

晚
霜
葉
紅

於
二
月
花

《出塞》 （王昌齡）

秦時明月漢時關
萬里長征人未還
但使龍城飛將在
不教胡馬度陰山

唐王昌齡出塞詩一首
×××書

中 堂

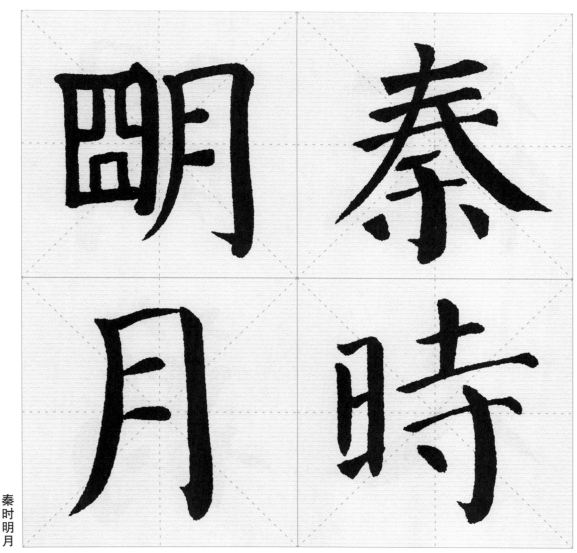

秦时明月

71

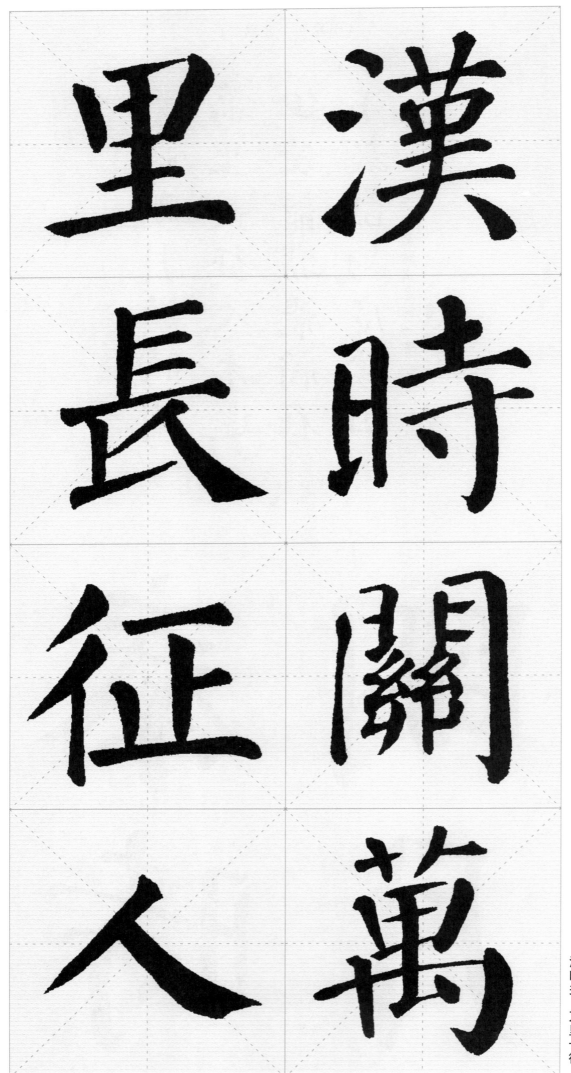

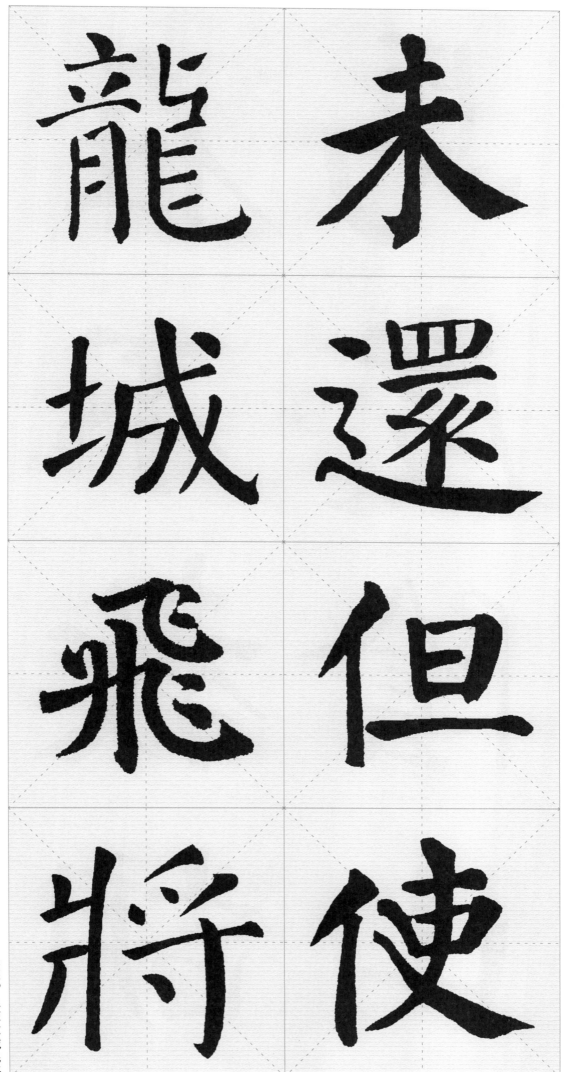

龍 未

城 還

飛 但

將 使

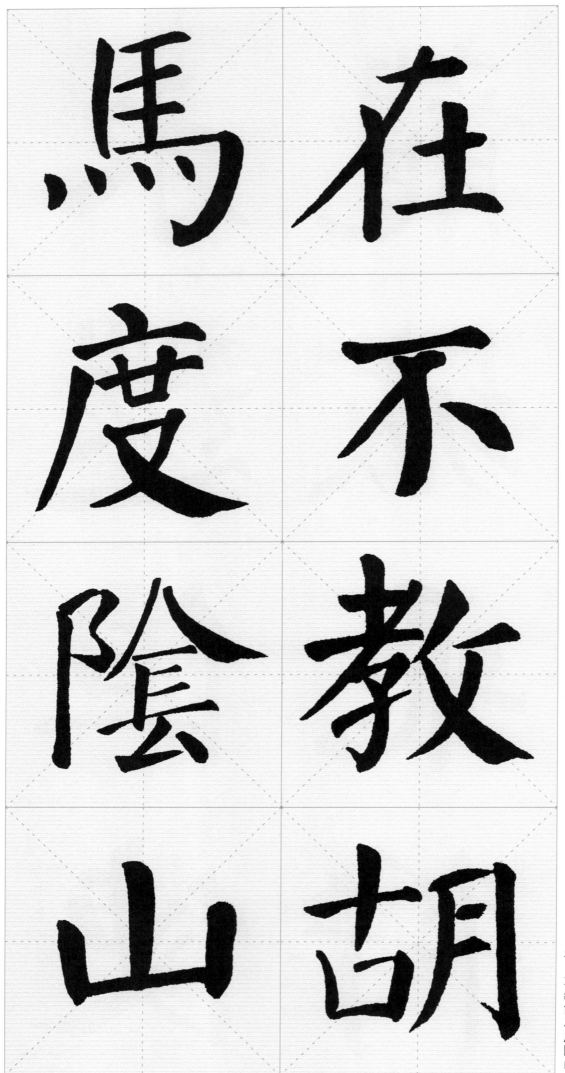

在

不

教

胡

馬

度

陰

山

在，不教胡马度阴山。

四十字作品

《春夜喜雨》 （杜甫）

好雨知時節當春乃發生
隨風潛入夜潤物細無聲
野徑雲俱黑江船火獨明
曉看紅濕處花重錦官城

丙申年夏錄唐杜甫春夜喜雨詩一首×××書 ■

中堂

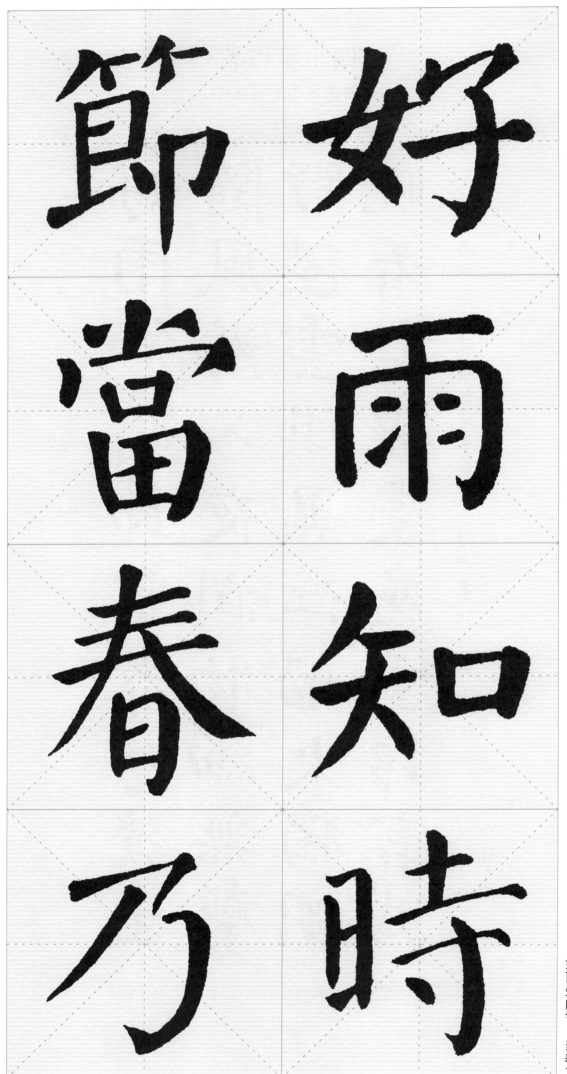

節當春乃　好雨知時

好雨知时节，当春乃

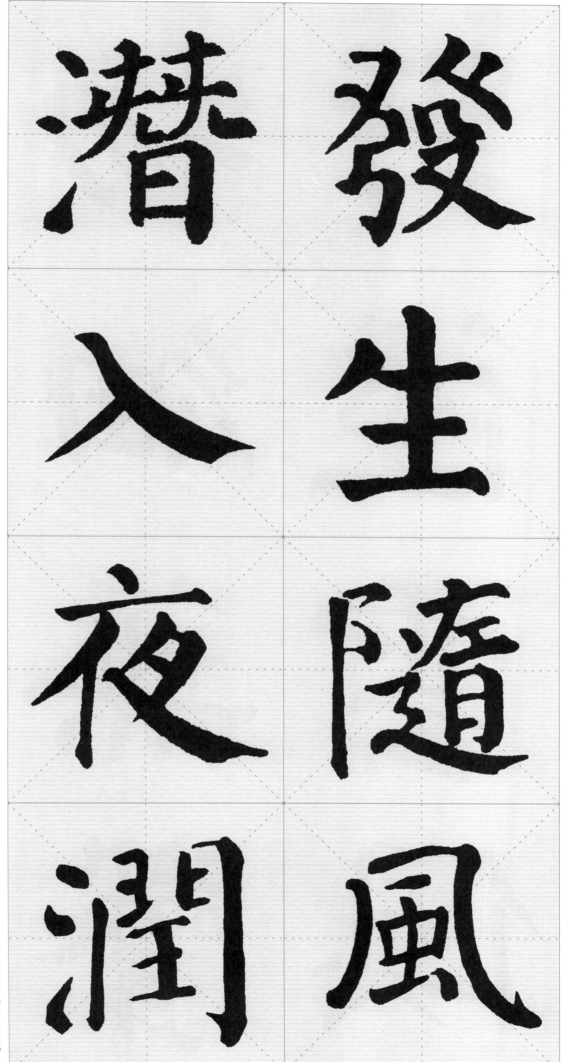

發生

潛入

生

夜

隨

入

風

潤

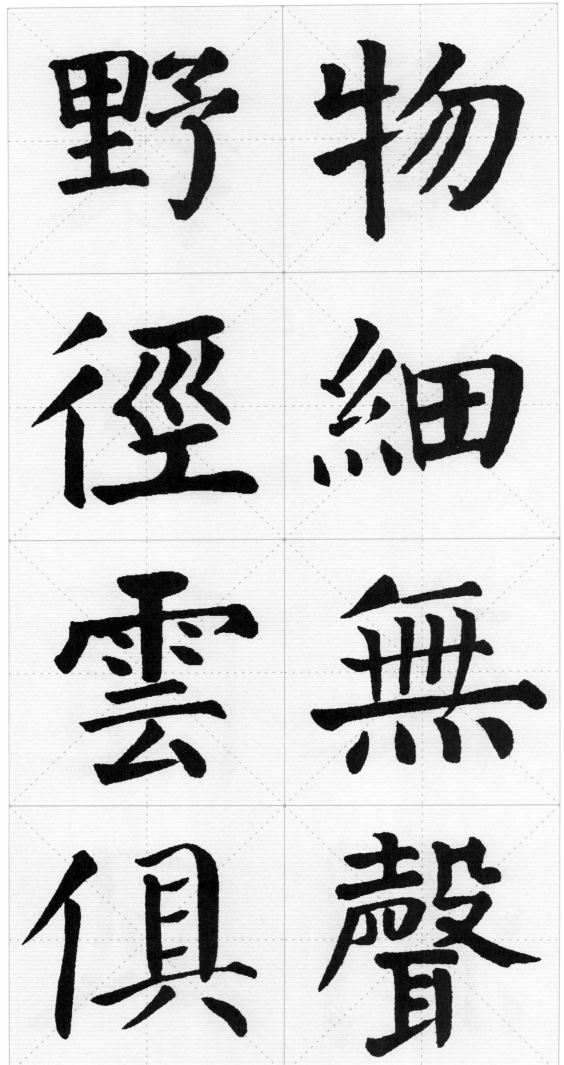

物細無聲。野徑雲俱

野徑雲俱

物細无声。野径云俱

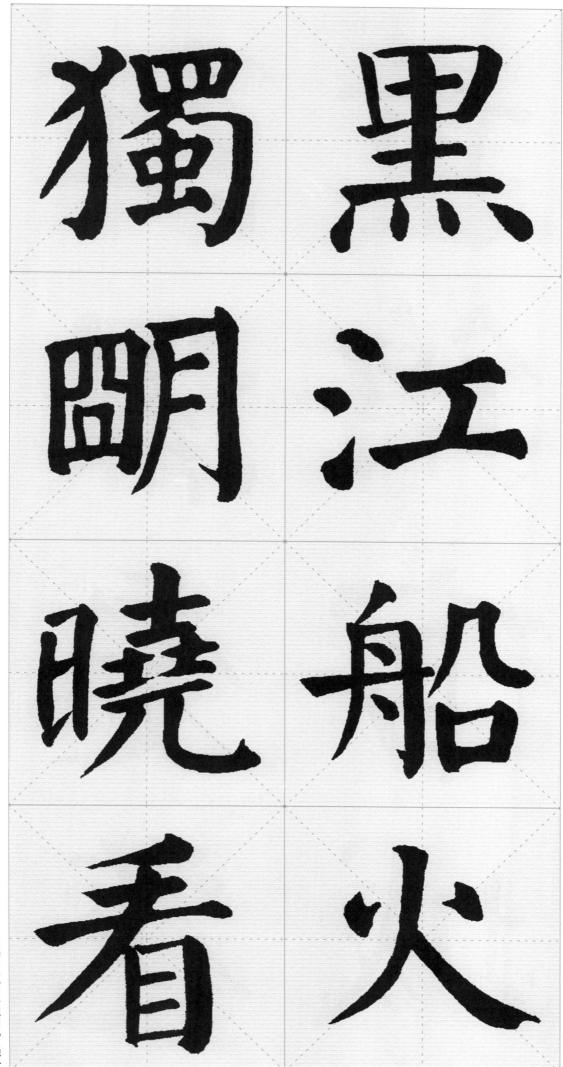

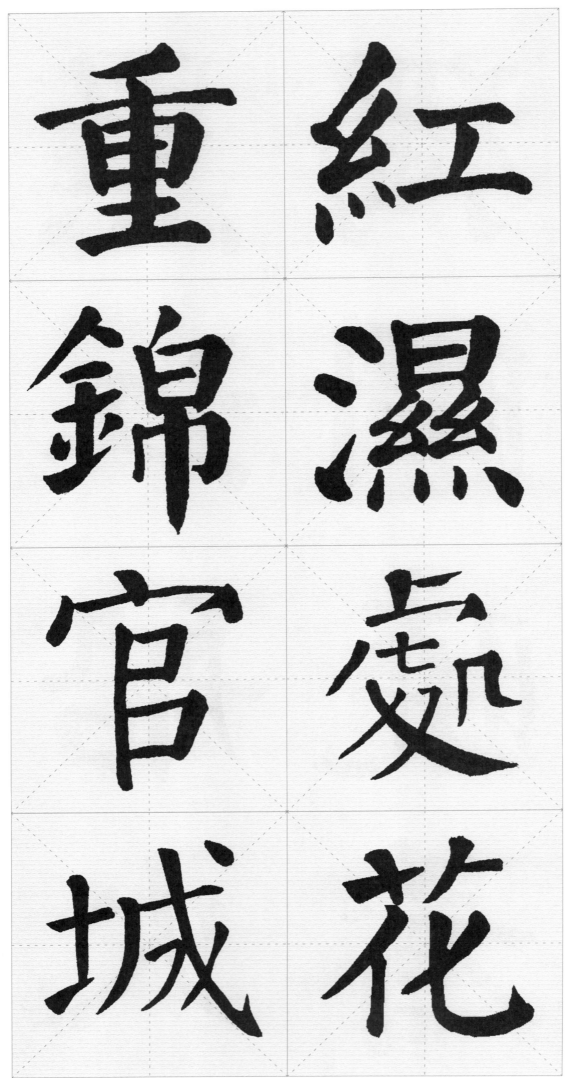